銀河鐵道之夜

銀河鉄道の夜

✤最終形 ✤初期形「ブルカニロ博士篇」

宮澤賢治

繪──增村博
譯──黃鴻硯

宮澤賢治撰寫其代表作《銀河鐵道之夜》時反覆推敲，死後留下四個版本的原稿。研究者縝密調查後，將最後階段的版本視為「最終形」，之前的版本稱為「初期形」。其中，在初期形第三稿的尾聲，有名為布魯嘉尼洛博士的角色登場，因此我將這個版本稱之為《布魯嘉尼洛博士篇》。賢治死後，文章的推敲中止，遺留了為數眾多的作品，如今看來依舊充滿魅力。順帶一提，賢治生前出版的作品只有童話集《要求特別多的餐廳》和詩集《春與修羅》，且為自費出版。

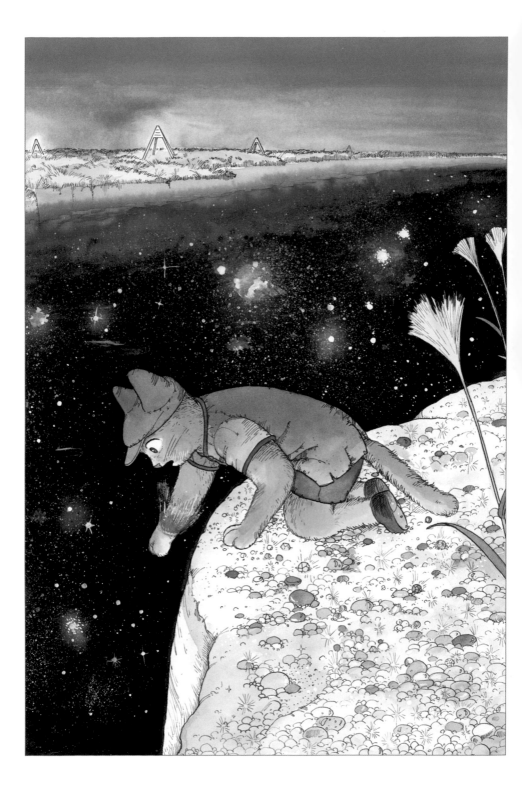

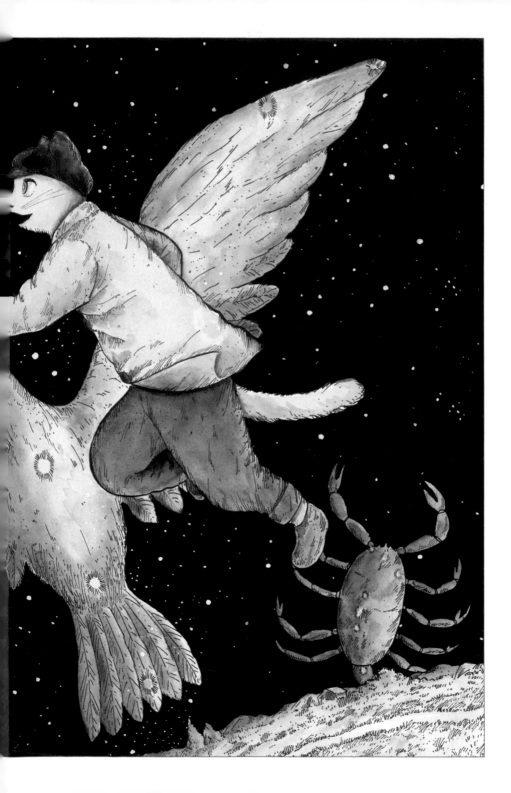

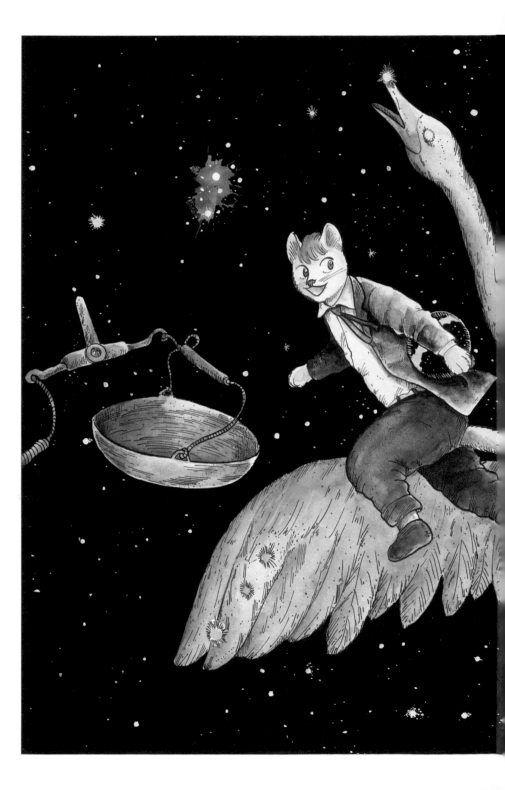

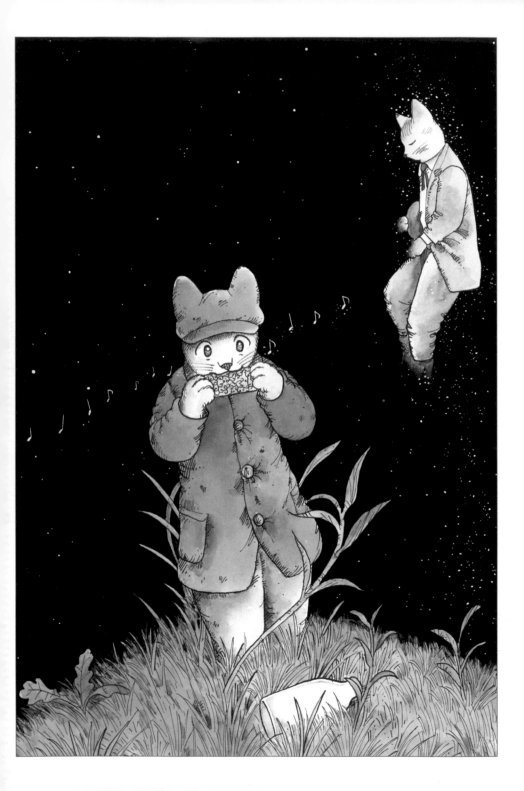

目次

銀河鐵道之夜
最終形

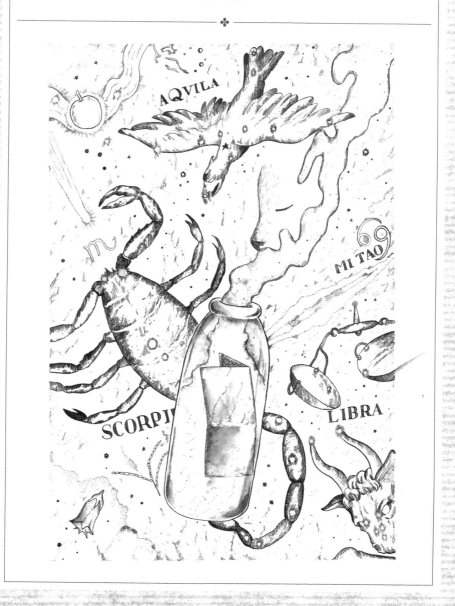

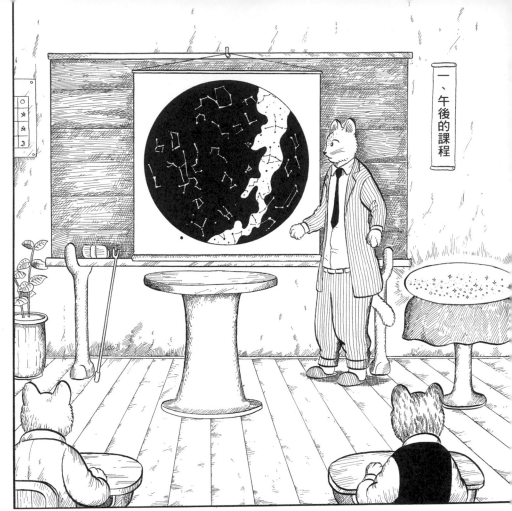

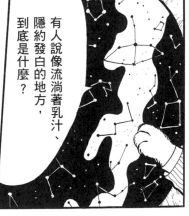

有人說像流淌著乳汁、隱約發白的地方，到底是什麼？

這個有人形容為河川，有人知道嗎？

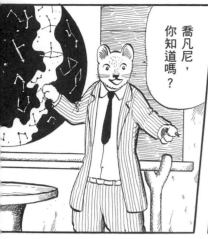

喬凡尼，你知道嗎？

我記得那些都是星星吧……

嘻嘻

噗通噗通

起身

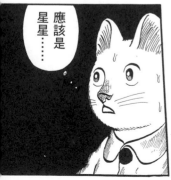

應該是星星……

噗通噗通

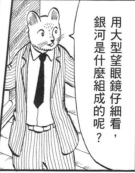

用大型望眼鏡仔細看，銀河是什麼組成的呢？

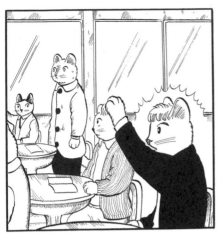

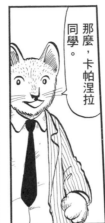

那麼，卡帕涅拉同學。

唔——

靜——

起身

那，好吧。

卡帕涅拉。

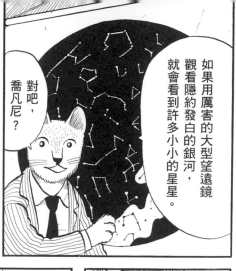

如果用厲害的大型望遠鏡觀看隱約發白的銀河，就會看到許多小小的星星。

對吧，喬凡尼？

點頭

有一次，我在卡帕涅拉的博士父親家裡，

卡帕涅拉讀完，立刻從爸爸的書房拿了一本大書過來，翻到銀河那一段。

讀了一本雜誌，裡頭明明有提到，

黑鴉鴉的書頁上布滿白色點點。那美麗的照片，我們一起看了好久好久。

卡帕涅拉應該記得呀……

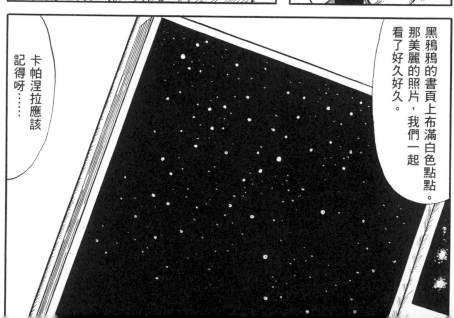

這麼一想，我和卡帕涅拉好像都很悲慘呢，慘到難以承受。

這陣子，我早上和下午都得辛苦工作，

在學校也不再和大家玩成一片。

我覺得自己很可憐，才故意不回答。

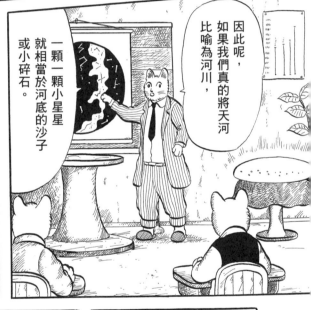

因此呢，如果我們真的將天河比喻為河川，

一顆一顆小星星就相當於河底的沙子或小碎石。

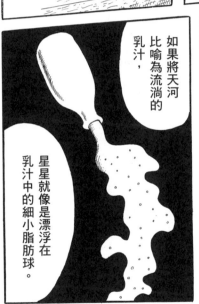

如果將天河比喻為流淌的乳汁，

星星就像是漂浮在乳汁中的細小脂肪球。

是真空讓光可以用某種速度傳播在其中。

太陽或地球也都浮在真空當中。

至於河川的水呢？

14

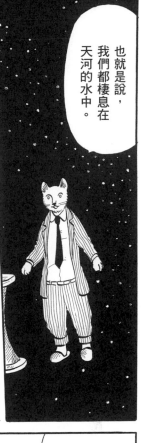

也就是說，我們都棲息在天河的水中。

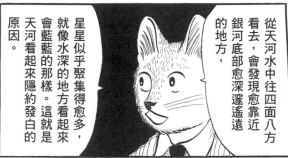

星星似乎聚集得愈多，就像水深的地方看起來會藍藍的那樣。這就是天河看起來隱約發白的原因。

從天河水中往四面八方看去，會發現愈靠近銀河底部愈深邃遙遠的地方，

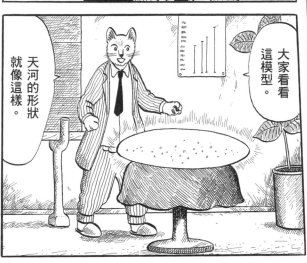

大家看看這模型。

天河的形狀就像這樣。

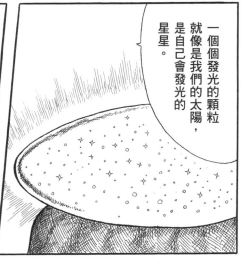

一個個發光的顆粒就像是我們的太陽，是自己會發光的星星。

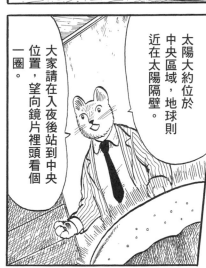

太陽大約位於中央區域，地球則近在太陽隔壁。

大家請在入夜後站到中央位置，望向鏡片裡頭看個一圈。

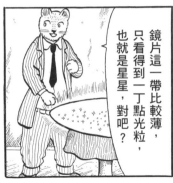

鏡片這一帶比較薄，只看得到一丁點光粒，也就是星星，對吧？

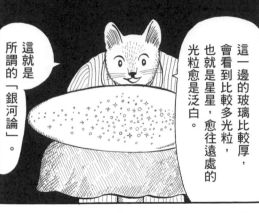

這就是所謂的「銀河論」。

這一邊的玻璃比較厚，會看到比較多光粒，也就是星星，愈往遠處的光粒愈是泛白。

時間差不多了，

下一堂課繼續談這個鏡片到底有多大，還會介紹形形色色的星星。

今天是銀河祭，大家要好好觀察天空喔。

課上到這裡，請收拾好書和筆記本。

二、鑄字行

噹啷—
噹啷—

啪

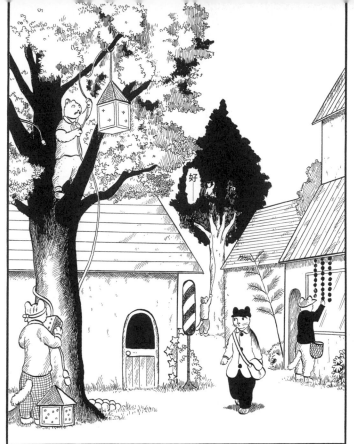

今晚的祭典，會將裝上藍燈的王瓜帶到河邊放流，卡帕涅拉他們似乎在討論採王瓜的事。

好

喀鏘
喀鏘
喀鏘

點頭

喀鏘
喀鏘

耶！

銀河祭！

今天揀這些字就好。

唔，放大鏡小弟，早啊。

喀鏘 喀鏘 喀鏘

擦汗

笑咪咪

好了……

呼。

喀鏘 喀鏘

18

點頭

撿好了。

三、家中

呼
呼

啊,喬凡尼,工作很辛苦吧?

媽,我回來了。今天身體還好嗎?

19

今天涼涼的，感覺很好喲。

媽，我今天買了方糖回來喔。

我想加到牛奶裡給妳喝。

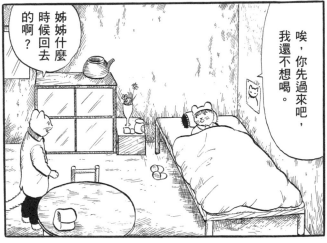

唉，你先過來吧，我還不想喝。

姊姊什麼時候回去的啊？

三點左右啊。大家都幫了我很多忙呢。

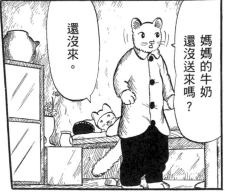

媽媽的牛奶還沒送來嗎？

還沒來。

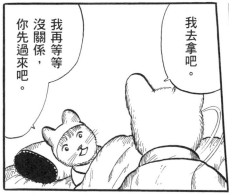

我去拿吧。

我再等等沒關係，你先過來吧。

20

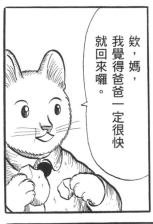

欸，媽，我覺得爸爸一定很快就回來囉。

嚼嚼 嚼嚼

那我先吃吧。

姊姊好像用番茄弄了道菜，在那邊。

是啊，不過呢，爸爸可能不是出去捕魚呀。

因為早上的報紙說今年北方的漁獲量很大喔。

是啊，我也這麼想。

為什麼突然提到這個？

先前爸爸捐給學校的巨大蟹殼啊、馴鹿角啊，都放到了標本室呢。

爸爸才不可能做什麼壞事被關進牢裡的壞事啦。

一定是去捕魚啦。

大家看到我就會這麼說耶，像在取笑我。

爸爸說，這次會帶水獺皮做的上衣回來給你呢。

老師上六年級的課時，還會搬到每一班的教室去。

有人嘲笑你嗎？

嗯，不過，卡帕涅拉絕對不會。

就是因為那樣，爸爸才帶我去了卡帕涅拉家啊。

他的爸爸和我們家的爸爸，似乎在你們這個年紀就已經是朋友了。

大家說那些話的時候，卡帕涅拉總是很同情我的樣子。

那陣子真開心呢。

我放學回家路上，經常繞到卡帕涅拉家去。

卡帕涅拉家有用酒精燈發動的小火車。

拼起七段軌道就會形成一個圈，還附電線桿和號誌燈。

火車通過的時候，信號燈會變成藍色。

有次酒精用完了，我們加煤油，結果鍋爐整個燻黑了呢。

這樣啊。

我每天送報紙時還是會經過他們家。

但屋裡都還是靜悄悄的。

大清早的呀。

有一隻叫紹爾的狗，

牠的尾巴簡直像掃帚，我走到哪，就跟到哪，邊用鼻子嗚嗚叫。一直跟著我到鎮上的角落喔。

聽說今晚大家要去河邊放王瓜燈，那隻狗一定也會跟來。

對耶，今晚是銀河祭呢。

嗯，我拿牛奶的路上順便去看看。

好啊，你去吧。不要到河裡玩喔。

好，我只會在岸邊看。一個小時就回來了。

多玩一點吧。你和卡帕涅拉在一起的話，我不會擔心。

好啊，一定。

媽，我幫妳關窗喔。

好，關吧。變冷了。

那我一個半小時後回來喔。

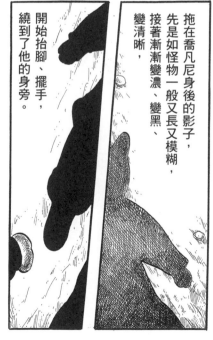

四、半人馬祭之夜

拖在喬凡尼身後的影子，先是如怪物一般又長又模糊，接著漸漸變濃、變黑、變清晰，

開始抬腳、擺手，繞到了他的身旁。

我是氣派的蒸汽火車。

嚓嚓

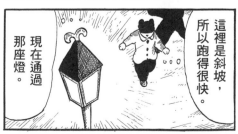

這裡是斜坡，所以跑得很快。現在通過那座燈。

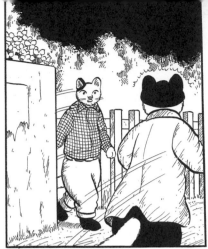

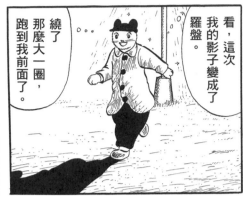
看，這次我的影子變成了羅盤。繞了那麼大一圈，跑到我前面了。

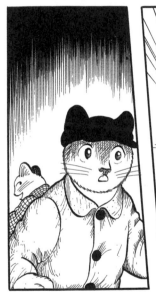

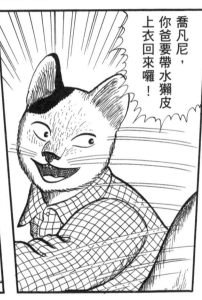
喬凡尼，你爸要帶水獺皮上衣回來囉！

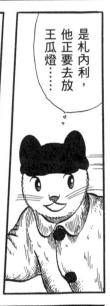
是札內利，他正要去放王瓜燈⋯⋯

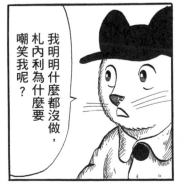
我明明什麼都沒做，札內利為什麼要嘲笑我呢？

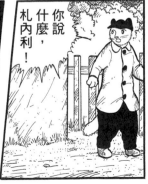
你說什麼，札內利！

26

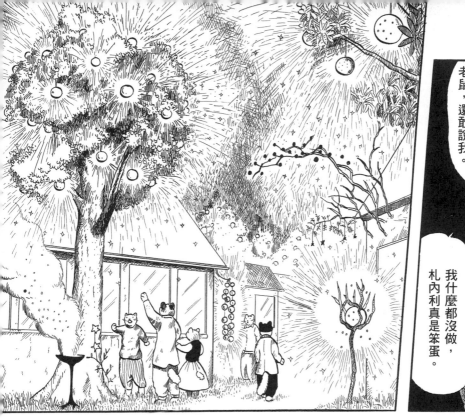

他跑掉的樣子簡直像老鼠，還敢說我。

我什麼都沒做，札內利真是笨蛋。

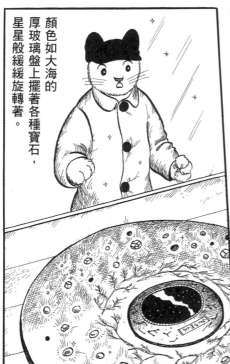

顏色如大海的厚玻璃盤上擺著各種寶石，星星般緩緩旋轉著。

骨碌

正中央的黑色星座圖四周飾有藍色的蘆筍葉雕飾。

銀河變得像煙霧濛濛的帶子，下方看起來像是有微小的爆炸，冒著熱氣。

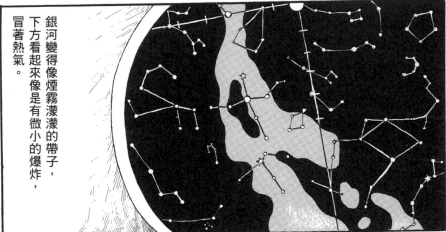

28

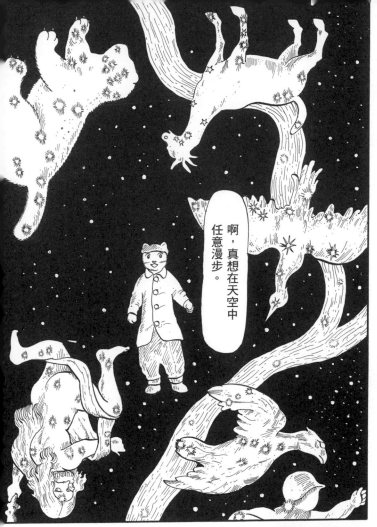

啊，真想在天空中任意漫步。

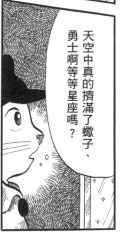

天空中真的擠滿了蠍子、勇士啊等等星座嗎？

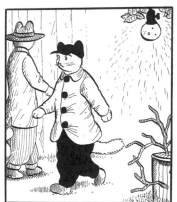

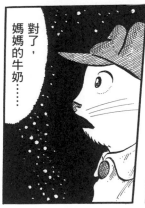

對了，媽媽的牛奶……

29

空氣清澄，簡直像水一般流動在道路上或商店內，

所有街燈都包裹在蔚藍的冷杉或橡樹枝當中。

那一帶看起來真像人魚之都啊。

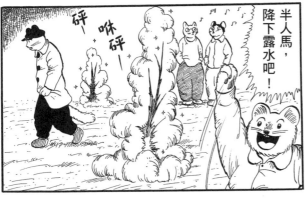

半人馬，降下露水吧！

晚安！

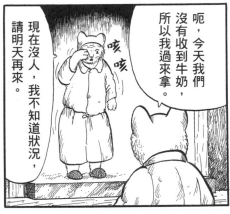

靜

現在沒人，我不知道狀況，請明天再來。

呃，今天我們沒有收到牛奶，所以我過來拿。

咳咳

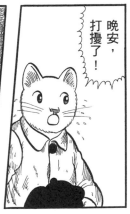

晚安，打擾了！

我媽生病了，今晚拿不到的話會很傷腦筋的。

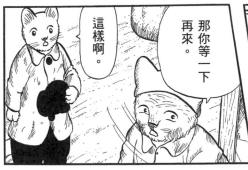

這樣啊。

那你等一下再來。

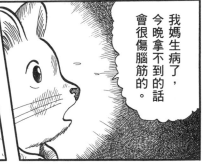

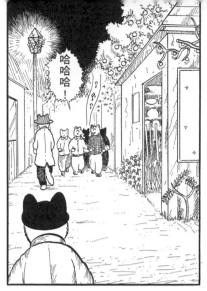

哈哈哈！

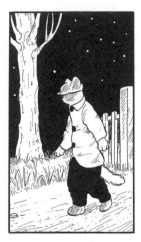

去河邊吧。

那聲音是⋯⋯

喬凡尼，水獺皮上衣要來囉。

還是回去吧⋯⋯

32

噠

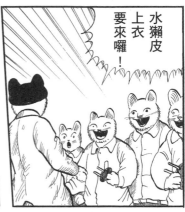

水獺皮
上衣
要來囉！

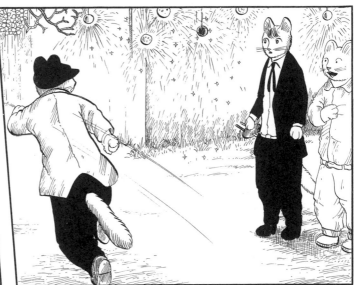

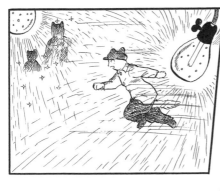

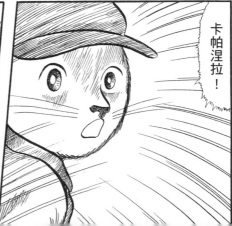

卡帕涅拉！

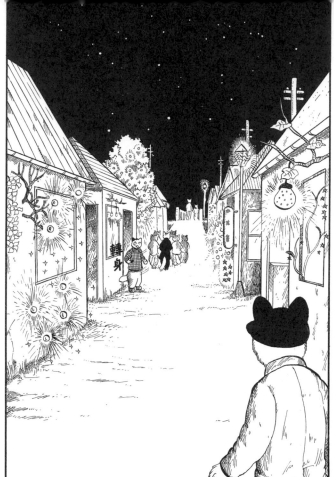

轉身

轉身

嘖達

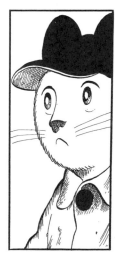

呼呼呼

哦哦——

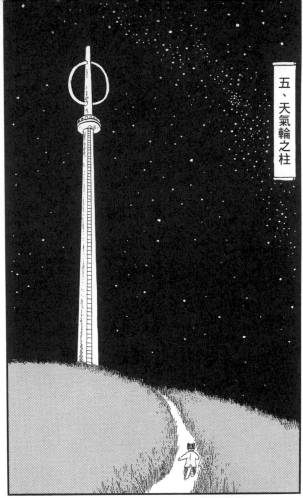

鎮上燈火
照亮黑暗，
彷彿映出了
海底宮殿的
景象。

也隱約傳來
孩子們的歌聲、
口哨聲，
以及細碎的
叫喊。

呼呼

啪噠

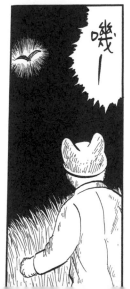

哦——

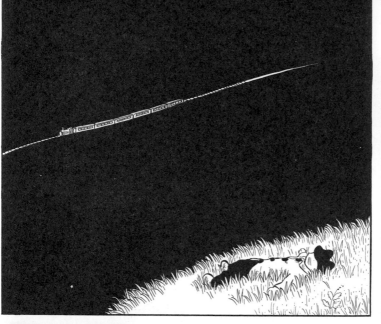

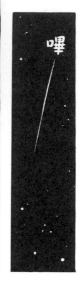

哔

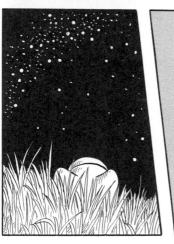

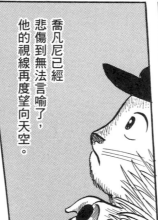

喬凡尼已經
悲傷到無法言喻了，
他的視線再度望向天空。

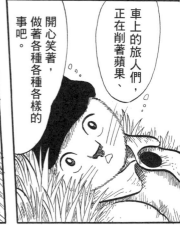

車上的旅人們，
正在削著蘋果、
開心笑著，
做著各種各樣的
事吧。

老師說那是個
空蕩又冰冷的地方，
感覺不像啊⋯⋯

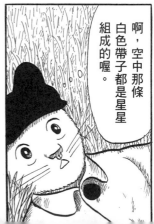

啊，空中那條
白色帶子都是星星
組成的喔。

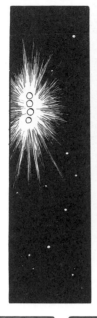

藍色的天琴座之星。

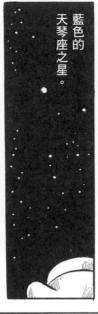

更像是有小樹林或牧場的原野⋯⋯

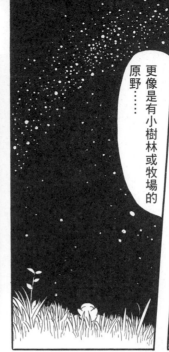

六、銀河車站

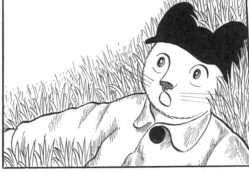

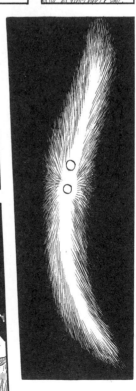

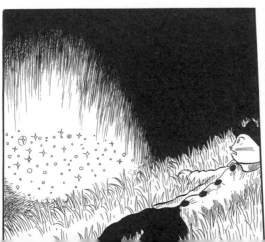

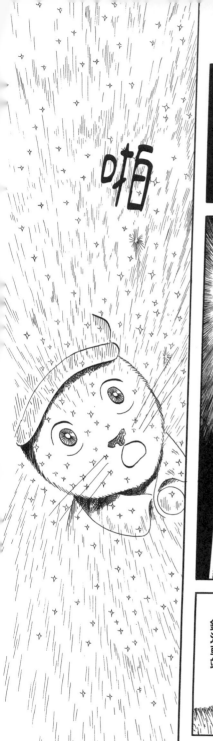

啪

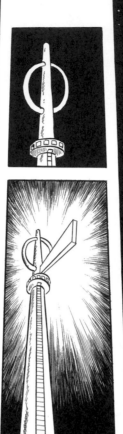

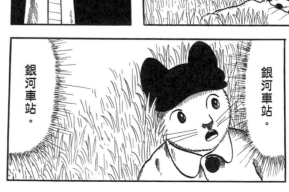

銀河車站。

銀河車站。

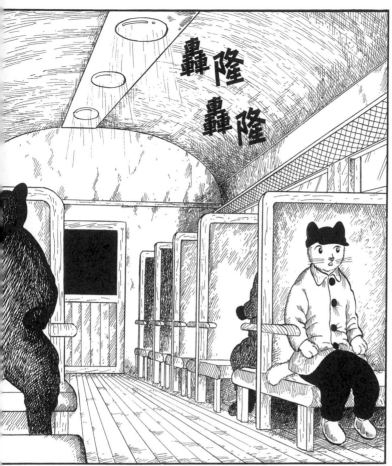

轟隆
轟隆

轟隆
轟隆

是誰？

沙

這肩膀的輪廓，
好像在哪見過……

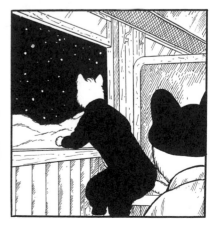

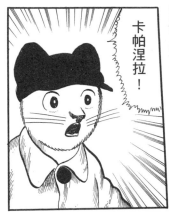

卡帕涅拉！

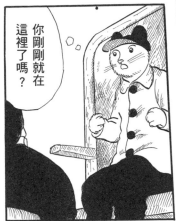

你剛剛就在這裡了嗎？

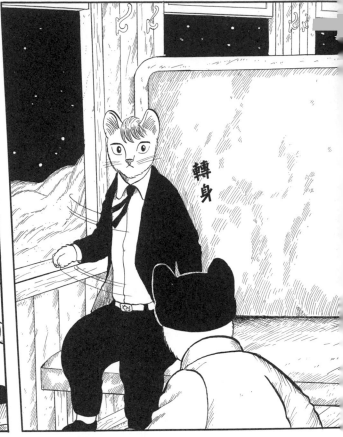

轉身

札內利也是，雖然跑了好長一段路，也沒追上我。

大家雖然跑了很長一段路，結果還是比我慢。

對了，我們剛剛才約好一起出門。

找個地方等他們吧。

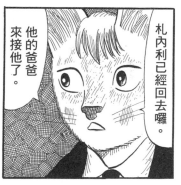

札內利已經回去囉。

他的爸爸來接他了。

不過沒關係，馬上就要到天鵝車站了。

啊，糟糕！

我忘了帶水壺，也忘了帶素描本。

轟隆

轟隆

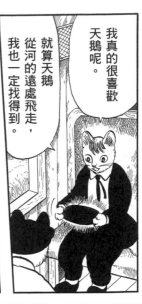

我真的很喜歡
天鵝呢。

就算天鵝
從河的遠處飛走，
我也一定找得到。

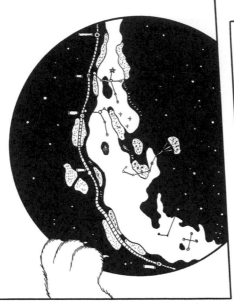

我們沿著標為白色的銀河左岸
順著一條鐵路，不斷、不斷往南走。
一座座車站或三角標、泉水或森林，
發出美麗的藍、橙或綠色光芒散布其上。

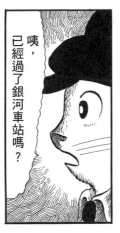

咦，
已經過了銀河車站嗎？

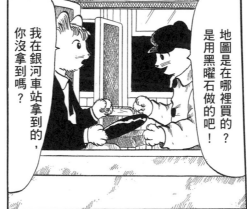

我在銀河車站拿到的，
你沒拿到嗎？

地圖是在哪裡買的？
是用黑曜石做的吧！

好像在哪裡看過
那張地圖。

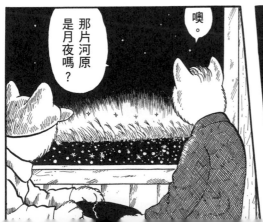

噢。

那片河原
是月夜嗎？

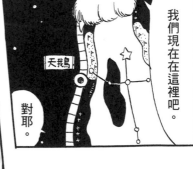

我們現在在這裡吧。

天鵝

對耶。

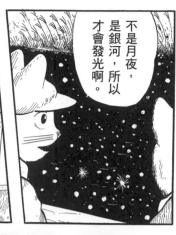

不是月夜，是銀河，所以才會發光啊。

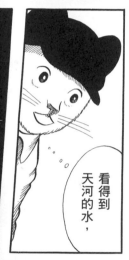

比玻璃、比氫氣都還要澄澈。

看得到天河的水，

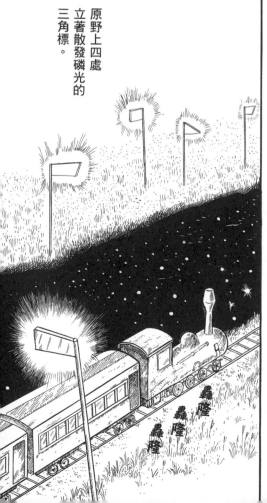

原野上四處立著散發磷光的三角標。

不知是不是眼花了，我偶爾會看到水上掀起若隱若現的紫色碎浪，彩虹般瞬間閃出光芒，同時無聲無息的漂遠。

遠處的三角標散發出橘或黃光，輪廓鮮明。

近處的光蒼白，有點暈散。

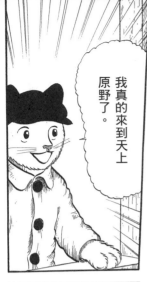

我真的來到天上原野了。

應該是靠酒精或電力吧。

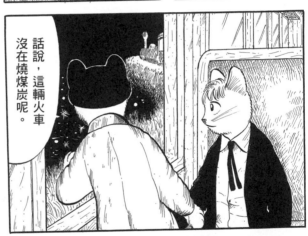

話說，這輛火車沒在燒煤炭呢。

完全入秋了呢。

啊，那裡開著龍膽花。

轟隆

轟隆

轟隆

轟隆

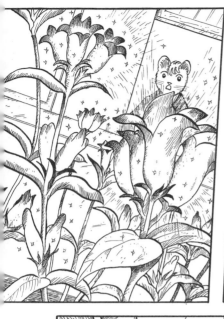

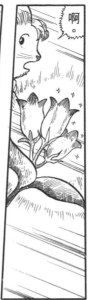

啊。

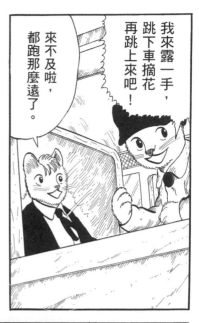

我來露一手，跳下車摘花再跳上來吧！

來不及啦，都跑那麼遠了。

媽媽會原諒我嗎？

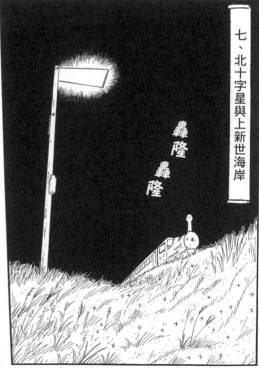

七、北十字星與上新世海岸

轟隆
轟隆

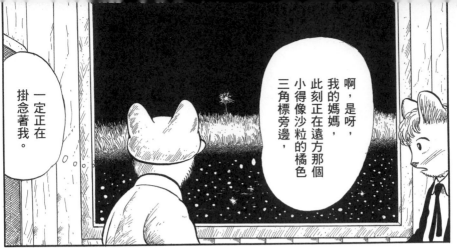

啊，是呀，
我的媽媽，
此刻正在遠方那個
小得像沙粒的橘色
三角標旁邊，

一定正在
掛念著我。

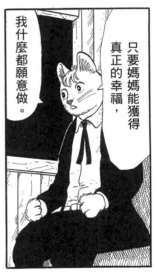

只要媽媽能獲得
真正的幸福，

我什麼都願意做。

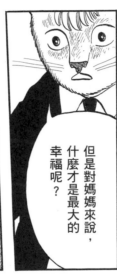

但是對媽媽來說，
什麼才是最大的
幸福呢？

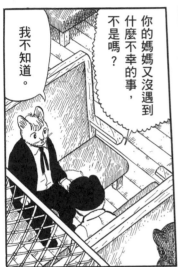

你的媽媽又沒遇到
什麼不幸的事，
不是嗎？

我不知道。

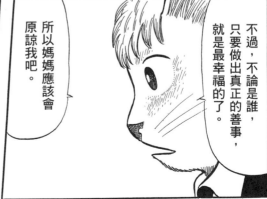

不過，不論是誰，
只要做出真正的善事，
就是最幸福的了。

所以做媽媽應該會
原諒我吧。

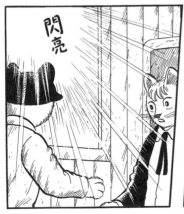

閃亮

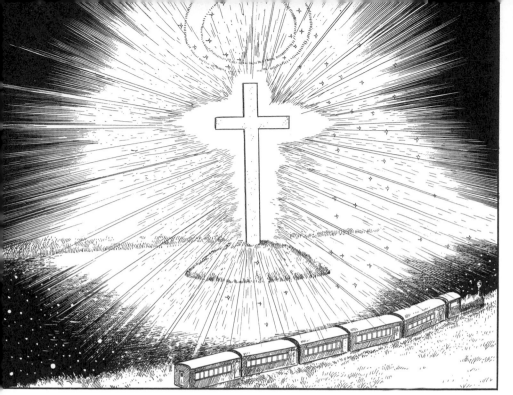

白色十字架簡直像是用凍結的北極雲層鑄造出來，頂著明亮的金色光環，安靜、永恆的矗立著。

哈雷路亞

哈雷路亞

沙

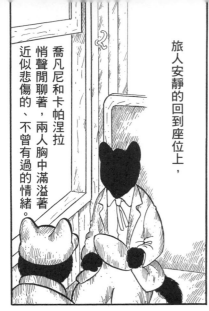

旅人安靜的回到座位上，

喬凡尼和卡帕涅拉悄聲閒聊著，兩人胸中滿溢著近似悲傷的、不曾有過的情緒。

天鵝車站就快到了呢。

是啊，十一點整會抵達。

停靠20分鐘

下車到處看看吧。

下車吧。

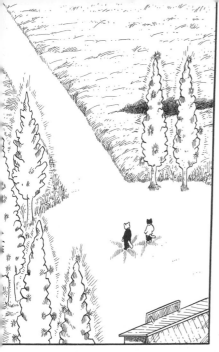

票口完全沒人。

也沒有
看起來像站長
或搬運工的人。

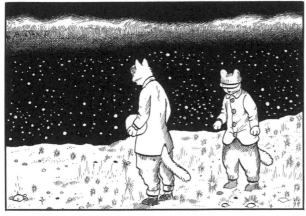

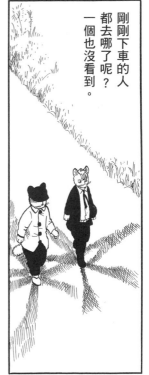

剛剛下車的人
都去哪了呢？
一個也沒看到。

喀沙
喀沙

49

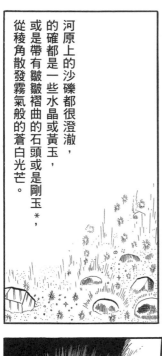

河原上的沙礫都很澄澈，的確都是一些水晶或黃玉，或是帶有皺皺褶曲的石頭或是剛玉＊，從稜角散發霧氣般的蒼白光芒。

我曾經在哪裡學過呢？

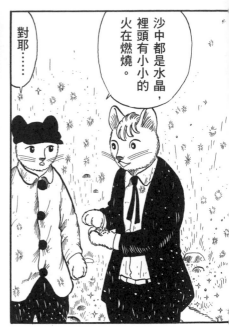

沙中都是水晶，裡頭有小小的火在燃燒。

對耶……

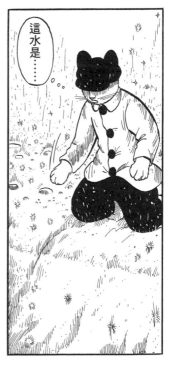

這水是……

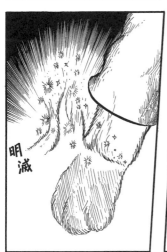

明滅

鏗鏗

＊星光藍寶石

50

我們去看看吧！

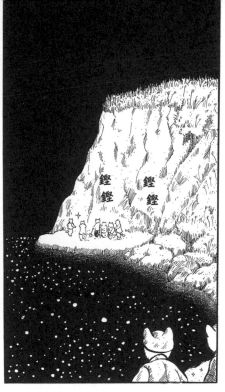

鏗
鏗

鏗
鏗

上新世海岸

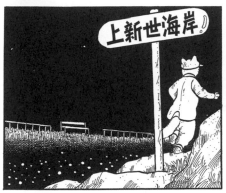

這果實很大耶，是一般的兩倍大吧。這一個完全沒損傷。

不是漂過來的，是嵌在石頭裡的

是核桃果實。

沙

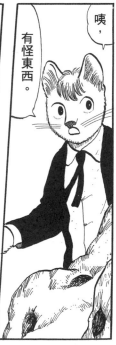

咦，有怪東西。

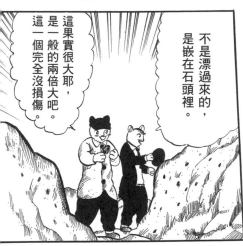

一定是在挖什麼東西。

快去那邊看看吧。

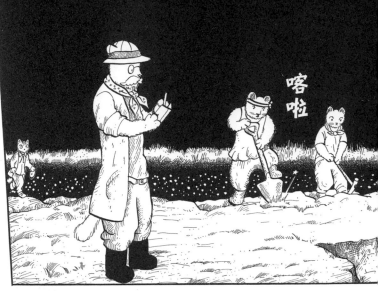

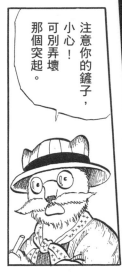

注意你的鏟子，小心！可別弄壞那個突起。

唉唷，再挖遠一點。

不行不行，不要那麼粗魯啊！

剛剛看到了很多核桃吧？

對。

你們是來參觀的嗎？

轉身

那些呢，嗯，大約是一百二十萬年前的核桃，算是相當新的出土物。

這裡是一百二十萬年前的第三紀之後的海岸，往下會挖到貝殼。

當時的模樣跟現在有河流過的地方很相像，鹽水會打上來，又退下。

叩叩

喂，那邊的，別用十字鎬，小心一點挖。

牠叫原牛，

這頭野獸嗎？

這到底是什麼動物的骨頭呀？

在我們看來，這是一個深厚雄偉的地層，應該還會有各種證據出土，證明這裡是一百二十萬年前形成的。

不，我需要牠作為證據。

要做成標本嗎？

牠叫原牛，是現代牛的祖先，以前數量很多。

我想說的是，我們之外的人看來，到底會不會對這地層抱持同樣的看法呢？

還是這裡在他們眼中，只與風、水，或遼闊的天空有幾分相像呢？

懂了嗎？
不過……

喂！
那邊也不可以用鏟子挖！

那裡的正下方應該埋著肋骨啊！

時間到了，走吧。

那麼，我們先告辭了。

這樣啊，那再見了。

點頭

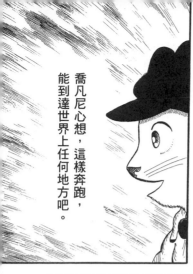

兩人奔跑起來像風一樣快。

不會氣喘吁吁，膝蓋也不會發燙。

喬凡尼心想，這樣奔跑，能到達世界上任何地方吧。

八、捕鳥人

我可以坐這裡嗎？

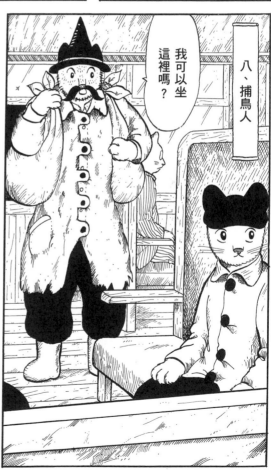

可以，沒問題。

喬凡尼懷著像是萬分寂寞，又像萬分悲傷的心情，沉默的盯著前方的時鐘，

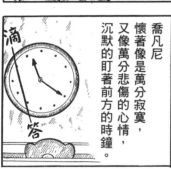

滴

答

55

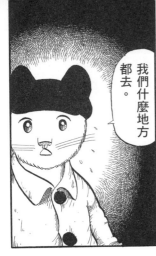

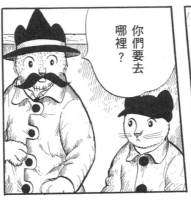

我們什麼地方都去。

你們要去哪裡？

是甲蟲......

轟隆
轟隆

噗！

嘻嘻

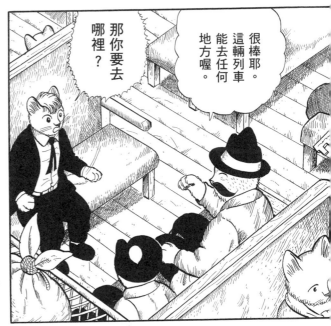

那你要去哪裡？

很棒耶。這輛列車能去任何地方喔。

我是捕鳥人。

我馬上就要下車了。

哈哈哈哈！

捕什麼鳥？

鶴、野雁、白鷺或天鵝，

鶴的數量很多嗎？

很多啊，牠們從剛剛就在啼叫了，你沒聽到嗎？

沒有。

現在也聽得到嘛，喏，豎起耳朵仔細聽聽看。

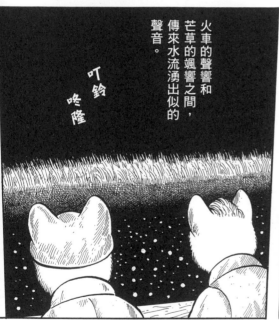

火車的聲響和芒草的颯響之間，傳來水流湧出似的聲音。

叮鈴
咚隆

為什麼要捕鶴？

你問鶴嗎？還是白鷺？

白鷺。

白鷺很容易抓。

白鷺都是銀河的砂子凝固後隱約成形的，最後總是會回到河裡。

我在河原上等待，白鷺就會把腳伸成這樣，降落下來，

我會看準牠的腳幾乎著地又還沒著地的那一瞬間，壓住牠。

這麼一來，白鷺就會定住，安心的死去。

剩下的步驟應該很明顯吧，只要做成押花就好。

把白鷺做成押花？是標本嗎？

不是大家常常吃呀。

好奇怪喔。

不奇怪啊。

唔，你們看。

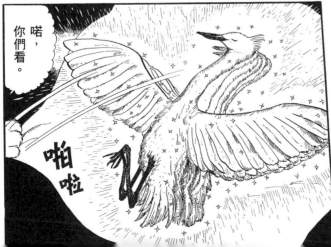

啪啦

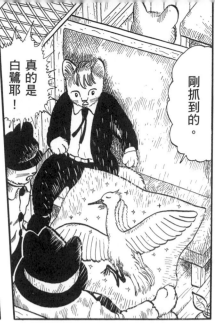

剛抓到的。

真的是白鷺耶!

牠閉著眼睛。

看,我沒說錯吧。

到底誰會吃白鷺啊?

白鷺好吃嗎?

好吃,每天都有訂單,不過野雁賣得更好呢。

野雁的花色美多了,處理起來也沒那麼費工夫。

唔。

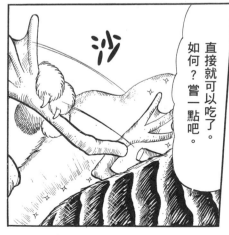

直接就可以吃了。如何?嘗一點吧。

沙

什麼嘛，是甜的啊。

喀哩喀哩

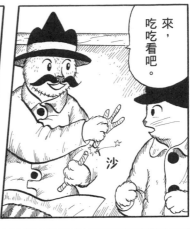
來，吃吃看吧。

沙

呃，不用了。

再嘗一點吧。

不過，我一邊瞧不起這男人，還一邊吃他的甜點，真是太過分了。

比巧克力還好吃。但這種野雁怎麼可能在空中飛呢，男人一定是在原野上的某處開甜點舖。

今年候鳥的情況如何？

不會，別客氣。

唉呀，收下您賣錢的東西，真不好意思呢。

要不要吃一口啊？

什麼啊，那才不是我們害的，是候鳥聚成黑壓壓一大片，通過燈光的前方、我有什麼辦法呢？

前天的第二節開始，電話就東一通西一通來，抱怨我們為什麼不合規定的讓燈塔的光一下亮、一下暗。

唉呀，很厲害喲。

要算帳就去找披著沙沙作響的披風、腳和嘴都誇張細長的大將啦！

那些蠢蛋，找我抱怨也沒用啦。

為什麼白鷺處理起來比較費工夫呢？

轟隆 轟隆

我那樣回嘴啦，哈哈。

也一定要埋在沙裡三、四天，這樣一來，水銀全部都會蒸發，就能吃了。

得先將牠掛在天河的水燈上十天，一定要這樣。

因為吃白鷺之前，

轉身

但這不是鳥肉，只是甜點吧。

驚

唉呀，我得在這下車才行。

他跑去哪啦？

咻

嘻嘻

轉身

希望鳥兒在火車跑遠前趕快飛下來。

啊！

到那裡了，好神奇。

一定是要再抓些鳥吧。

啪沙　啪沙

抓

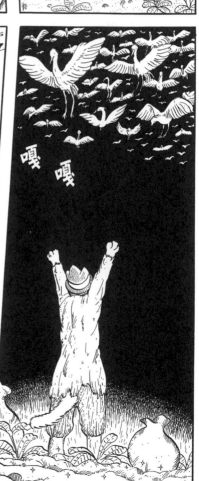

嘎　嘎

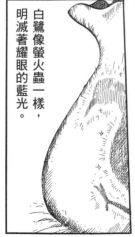

白鷺像螢火蟲一樣，明滅著耀眼的藍光。

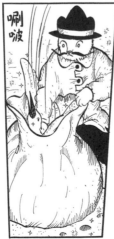

唰啵

63

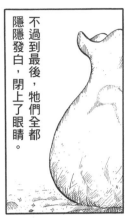

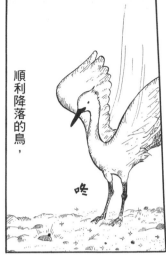

不過到最後，牠們全都隱隱發白，閉上了眼睛。

啪沙
啪沙
啪沙

順利降落的鳥，

咚

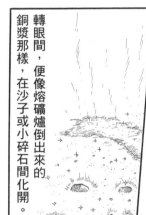

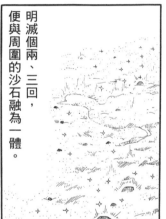

像雪一樣融化、萎縮，變得扁平。

咻

轉眼間，便像熔礦爐倒出來的銅漿那樣，在沙子或小碎石間化開。

明滅個兩、三回，便與周圍的沙石融為一體。

好啦……

啊，真是舒爽。

做適合自己的工作賺錢真好，沒有更好的事了。

你是怎麼從那裡一口氣回到這裡呀？

話說，你們兩個是從哪裡來的呢？

怎麼來的？我想過來，就過來了呀。

看來是從很遠的地方來的呢。

從哪來的……想不起來了。

九、喬凡尼的車票

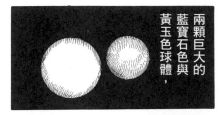

兩顆巨大的藍寶石色與黃玉色球體，

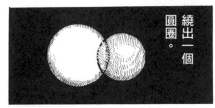

繞出一個圓圈。

那是測量水流速度的機器。

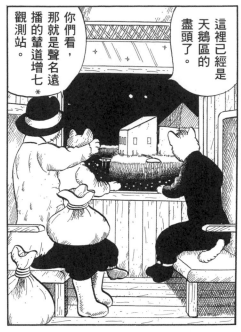

這裡已經是天鵝區的盡頭了。

你們看，那就是聲名遠播的輦道增七*觀測站。

水也是……

請讓我看一下車票。

沙

唉呀。

找來找去

咦，好像有東西。

偈促

沙

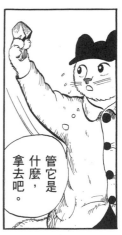

管它是什麼，拿去吧。

是一張跟明信片差不多大的綠色紙張。

啪啦

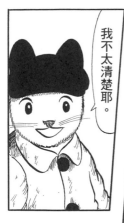

我不太清楚耶。

您是在三次空間拿到的嗎？

好的，我們將在下一個第三時左右抵達南十字星。

這張紙到底是⋯

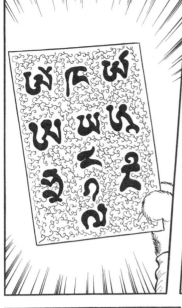

唉呀，這可不得了！

這可是真的可以前往天上的車票呀！

不只天上，是可以任意前往任何地方的通行券！

原來如此，你有這個，就算搭上了如此不完全的幻想第四次銀河鐵道，應該也可以前往任何地方。

真是了不起啊。

看著看著，感覺好像會被吸進去。

68

我聽不太懂。

真了不起。

就快到天鷹車站囉。

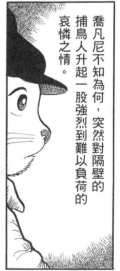

喬凡尼不知為何，突然對隔壁的捕鳥人升起一股強烈到難以負荷的哀憐之情。

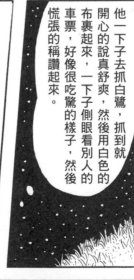

他一下子去抓白鷺，抓到就開心的說真舒爽，然後用白色的布裹起來，一下子側眼看別人的車票，好像很吃驚的樣子，然後慌張的稱讚起來。

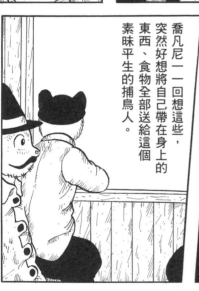

喬凡尼一一回想這些，突然好想將自己帶在身上的東西、食物全部送給這個素昧平生的捕鳥人。

他突然覺得，只要這個人能獲得真正的幸福，要自己站在那發光銀河的河原捕鳥，捕個一百年也無所謂，他再也無法默不作聲了。

你真正想要的，到底是什麼呢？

那個人去哪了？

咦？

轉身

是啊，我也有一樣的想法。

我為什麼不和他多說一點話呢？

他去哪了？到底會在哪裡再次與他相遇呢？

張望

我第一次有這麼古怪的感覺，也是第一次說這種話。

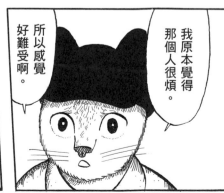

所以感覺好難受啊。

我原本覺得那個人很煩。

70

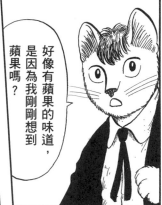

好像有蘋果的味道，是因為我剛剛想到蘋果嗎？

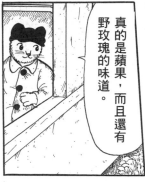

真的是蘋果，而且還有野玫瑰的味道。

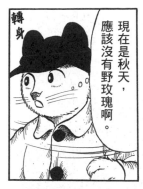

轉身

現在是秋天，應該沒有野玫瑰啊。

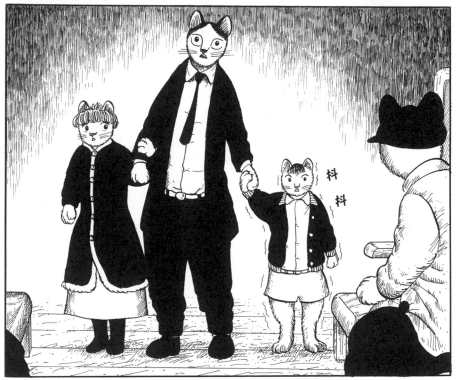

抖 抖

哇，這裡是哪裡？啊，真美。

赤腳⋯⋯

他們打著

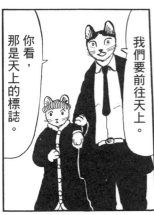

你看，那是天上的標誌。

我們要前往天上。

啊，我們來到天空了！

啊，這裡是蘭開夏吧。

不對，是康乃狄克州⋯⋯不對。

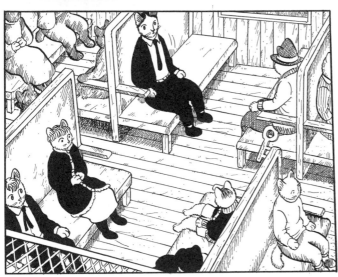

不用再害怕了，我們蒙神恩召了。

嗚嗚嗚

我要去姊姊那裡啦！

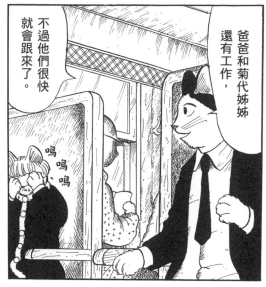

爸爸和菊代姊姊還有工作

不過他們很快就會跟來了。

更要緊的是，你們的媽媽已經等了好久好久呀。

她還心想，我的寶貝阿志現在不知道正唱著什麼樣的歌？在下雪的早晨，大家正手牽手繞著茂密的接骨木叢玩耍吧？

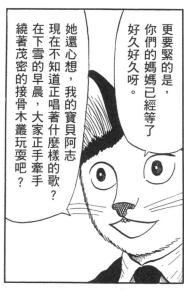

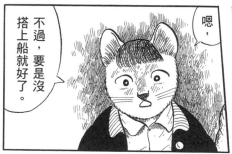

不過，要是沒搭上船就好了。

嗯，

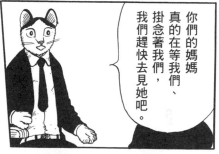

你們的媽媽真的在等我們、掛念著我們，我們趕快去見她吧。

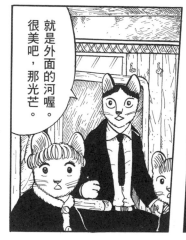

就是外面的河喔。很美吧，那光芒。

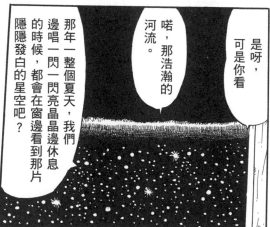

是呀，可是你看

唔，那浩瀚的河流。

那年一整個夏天，我們邊唱一閃一閃亮晶晶邊休息的時候，都會在窗邊看到那片隱隱發白的星空吧？

73

已經沒什麼好悲傷的了。

我們在這麼美妙的地方旅行，很快就要到達神那裡了。

那裡很明亮、氣味芬芳，還有很多了不起的人。

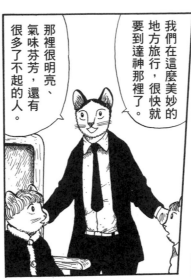

代替我們搭上小艇的人一定都得救了，都回到一個個惦記他們的爸爸或媽媽身邊，回到自己的家裡了。

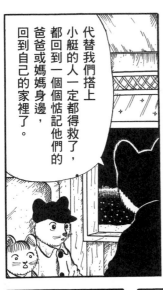

好啦，就快到了，打起精神來，唱些有趣的歌吧。

呃，是船撞上冰山，沉了。

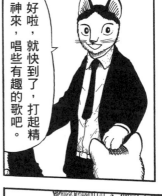

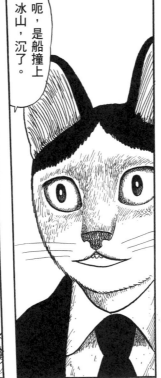

這兩位小朋友的父親在兩個月前有急事先一步回國，而我們隨後上路。

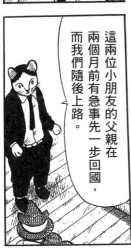

你們是從哪裡來的呢？發生了什麼事？

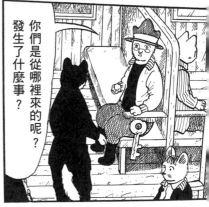

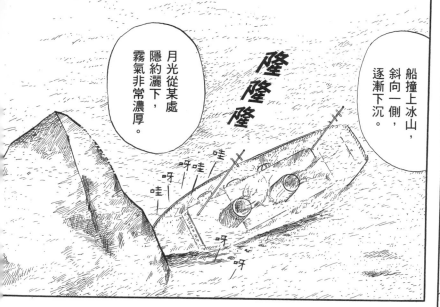

隆隆隆

月光從某處隱約灑下，霧氣非常濃厚。

船撞上冰山，斜向一側，逐漸下沉。

我是大學生，受雇擔任他們的家教。

不過，在航行的第十二天，也就是在今天或昨天……

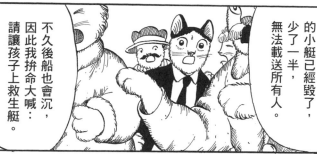

然而，船左舷那側的小艇已經毀了，少了一半，無法載送所有人。

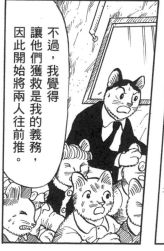

不久後船也會沉，因此我拚命大喊：請讓孩子上救生艇。

我們沒有勇氣擠上前去。

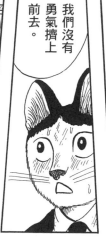

不過，我覺得讓他們獲救是我的義務，因此開始將兩人往前推。

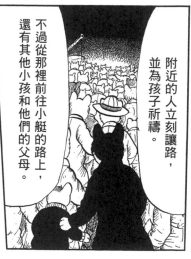

不過從那裡前往小艇的路上，還有其他小孩和他們的父母。

附近的人立刻讓路，並為孩子祈禱。

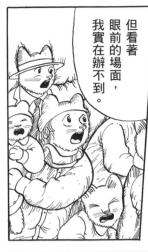

但看著眼前的場面，我實在辦不到。

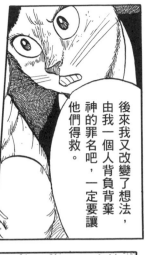

後來我又改變了想法，由我一個人背負背棄神的罪名吧，一定要讓他們得救。

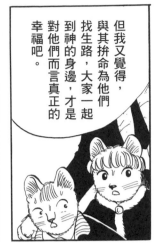

但我又覺得，與其拚命為他們找生路，大家一起到神的身邊，才是對他們而言真正的幸福吧。

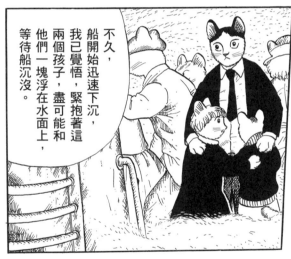

不久，船開始迅速下沉，我已覺悟，緊抱著這兩個孩子，盡可能和他們一塊浮在水面上，等待船沉沒。

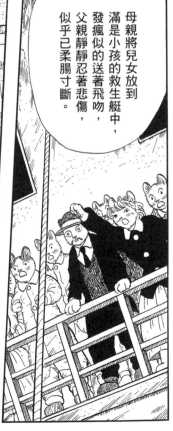

母親將兒女放到滿是小孩的救生艇中，發瘋似的送著飛吻，父親靜靜忍著悲傷，似乎已柔腸寸斷。

有人扔了救生圈來，但滑走了，飛到遙遠的另一頭。

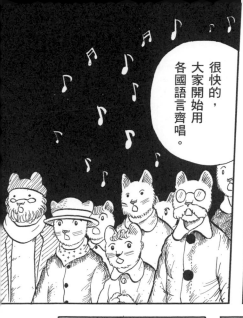

很快的，大家開始用各國語言齊唱。

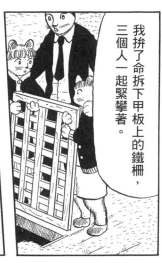

不知從哪裡傳來了三○六號聖歌。

我願與我親近

我拚了命拆下甲板上的鐵柵，三個人一起緊攀著。

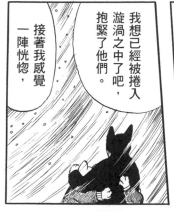

我想已經被捲入漩渦之中了吧，抱緊了他們。

接著我感覺一陣恍惚，

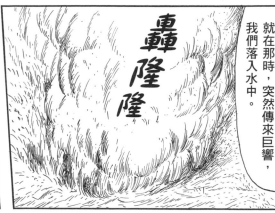

就在那時，突然傳來巨響，我們落入水中。

轟隆隆

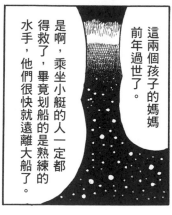

這兩個孩子的媽媽前年過世了。

是啊，乘坐小艇的人一定都得救了，畢竟划船的是熟練的水手，他們很快就遠離大船了。

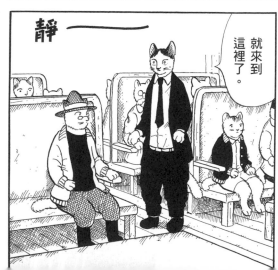

靜——

就來到這裡了。

啊，那片大海是不是叫太平洋？

喬凡尼和卡帕涅拉隱隱想起先前遺忘的許多事，熱淚盈眶。

附近傳來小小的禱告聲。

有個人在漂著冰山的極北之海，與風、凍結的潮水、嚴寒搏鬥，一心一意的工作著。

到底該怎麼做，才能讓那個人幸福呢？

總覺得好同情那個人。

不知道什麼是幸福。

78

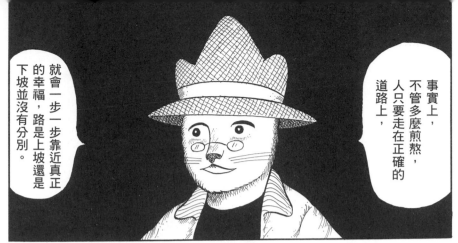

事實上，不管多麼煎熬，人只要走在正確的道路上，

就會一步一步靠近真正的幸福，路是上坡還是下坡並沒有分別。

明明剛剛還打著赤腳，不知何時，腳上已套著柔軟的白鞋。

那對姊弟已經累到睡著了。

不過，抵達至高的幸福前，所感受到的各種悲傷，也都是神的旨意。

嗯，是啊。

咦，哪來的蘋果？好飽滿啊。

要不要嘗一口？第一次看到這種蘋果吧。

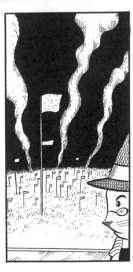

來，對面的小弟弟，要不要吃蘋果？請收下吧。

喵

沒那回事，唔，請收下，別客氣，拿一顆吧。

小弟弟。

□▽◇○

終於空出雙手了。

謝謝你。

謝謝你。

這麼漂亮的蘋果是哪裡種的呢？

非常感謝你。

輕放

當然是這一帶有人務農，田地會自行長出好作物，這是一定的。

務農也不用怎麼費力。只要撒下種子，作物就會不斷自行熟成。

稻米也像太平洋側那裡的一樣，沒有殼，大十倍，氣味也很香。

不過你們要去的那個方向已經沒有農田了。

蘋果也好、甜點也罷，都沒有一點渣滓，吃下去，會化為每個人人身上各自獨有的微微香氣，從毛孔散發出來。

驚

啊，我剛剛夢到媽媽了！

媽媽呀，她在一個擺著氣派櫥櫃和書的地方看著我，向我伸手，還笑咪咪的喔。

我說：媽媽，我幫妳撿蘋果吧，然後就醒了。

啊，這裡是剛才的火車。

你手上的蘋果，
是這位叔叔給的。

謝謝
叔叔。

姊姊，
妳看，
我有
蘋果喔，
醒醒啊。

唉呀，小薰姊姊還在
睡，我來叫醒她吧。

沙——

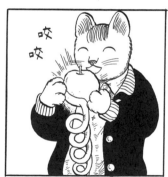

咬
咬

兩人將蘋果
放進口袋收好。

河川下游處的對岸，
一大片青翠茂盛的
樹林映入眼簾。

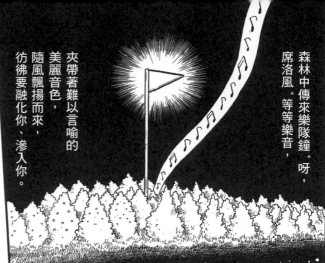

森林中傳來樂隊鐘*呀，席洛風*等等樂音，夾帶著難以言喻的美麗音色，隨風飄揚而來，彷彿要融化你、滲入你。

驚訝

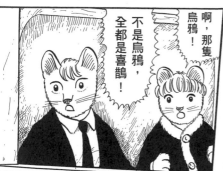

啊，那隻烏鴉！

不是烏鴉，全都是喜鵲！

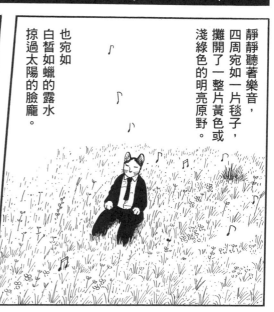

靜靜聽著樂音，四周宛如一片毯子，攤開了一整片黃色或淺綠色的明亮原野。

也宛如白皙如蠟的露水掠過太陽的臉龐。

哈哈哈！

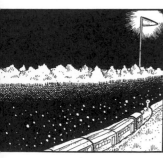

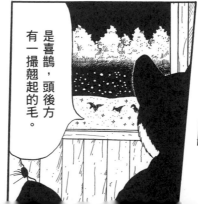

是喜鵲，頭後方有一撮翹起的毛。

坐立不安

*管鐘　*木琴

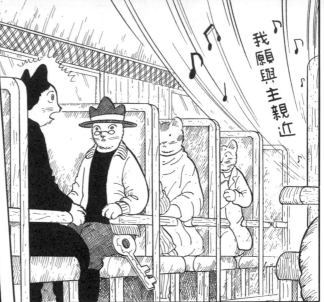

♪我願與主親近

沙

連喬凡尼都鼻酸了起來。

嗚嗚嗚

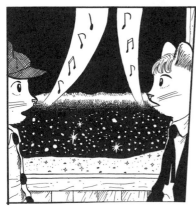

不過，不知是誰，在不知何時唱出的那首歌，漸漸變得清晰、響亮。

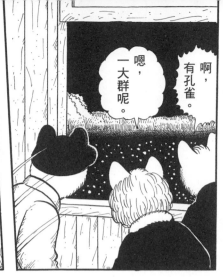

啊，有孔雀。

嗯，一大群呢。

從喬凡尼眼中看到的光，如今已變得好小好小，宛如綠色貝殼，

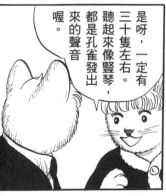

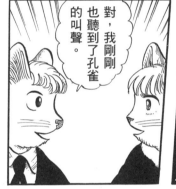

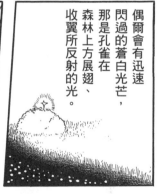

偶爾會有迅速閃過的蒼白光芒，那是孔雀在森林上方展翅、收翼所反射的光。

對，我剛剛也聽到了孔雀的叫聲。

是呀，一定有三十隻左右。聽起來像豎琴，都是孔雀發出來的聲音喔。

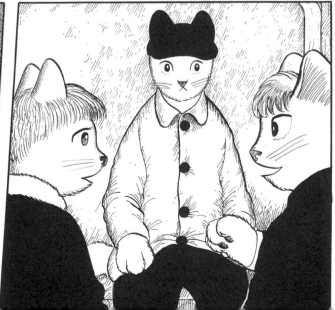

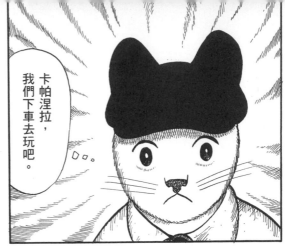

河流一分為二了。

卡帕涅拉，我們下車去玩吧。

紅旗

窣

藍旗

鳥要飛過去了。

是喔。

嘩啦

定住

窣

靜——

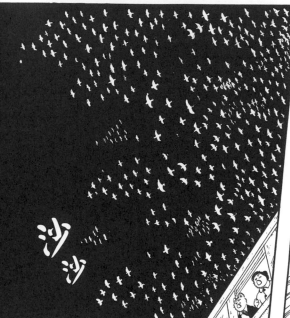

沙沙

候鳥別等了，就是現在！
候鳥別等了，就是現在！

啊，
我的意思
是天空
好美。

哇，有好多
鳥。

沒大沒小，真討厭。

一定是因為某個地方要放烽火了。

他向候鳥打信號。

那個人在訓練鳥嗎？

我為什麼會這麼悲傷？

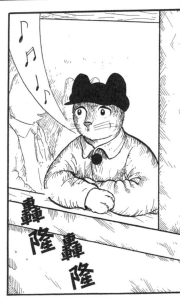
轟隆 轟隆 轟隆

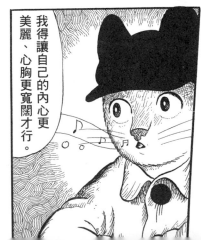
我得讓自己的內心更美麗、心胸更寬闊才行。

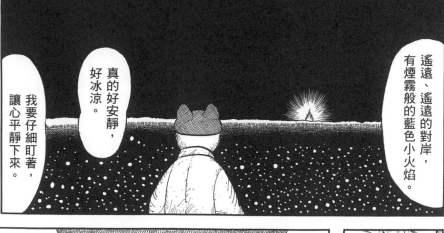

遙遠、遙遠的對岸，有煙霧般的藍色小火焰。

真的好安靜，好冰涼。

我要仔細盯著，讓心平靜下來。

啊，難道真的沒有人能和我一起不斷前進、不斷前進，前往任何地方嗎？

卡帕涅拉跟那女孩聊得那麼愉快，我真的好難過啊。

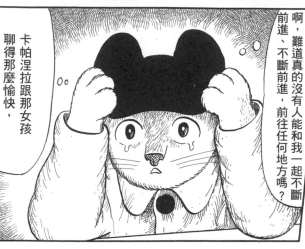

是玉米。

轉身

轟隆

轟隆

轟隆

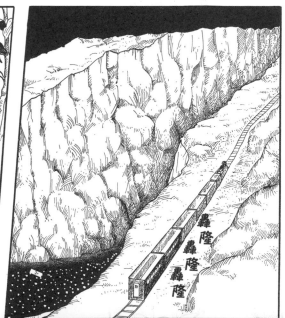

縮起的葉片尖端結滿露水，簡直像是白天吸飽日光的鑽石，

閃著亮晶晶的熾熱紅光或綠光。

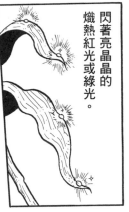

咦，那是玉米吧。

應該是吧。

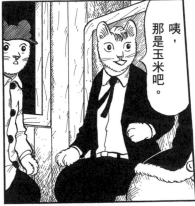

是《新世界交響曲》。

滴答 滴答 滴答

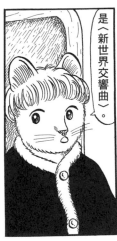

90

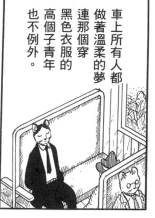

車上所有人都
做著溫柔的夢
連那個穿
黑色衣服的
高個子青年
也不例外。

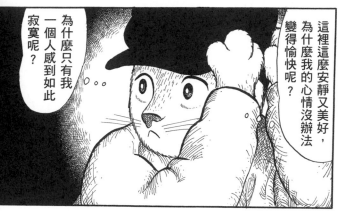

這裡這麼安靜又美好，
為什麼我的心情沒辦法
變得愉快呢？

為什麼只有我
一個人感到如此
寂寞呢？

好難過啊。

不過，
卡帕涅拉真過分，

明明和我一起
搭火車，卻和那女生
聊個不停。

這樣啊，
這裡好像比河面
高不少呢。

是呀，是呀，
這邊已經是位置
很高的高原了，
就算是玉米，也得用
木棍挖個兩呎深的洞
才種得活。

嗶

轟
隆

91

是呀，是呀，比河面高兩千呎到六千呎，簡直是險惡的峽谷。

這裡該不會是科羅拉多高原？

突然間，玉米田消失了，取而代之的是一片巨大而廣闊的黑色原野，〈新世界交響曲〉終於從地平線的盡頭清晰湧現。

跑過來了，哇啊，他跑過來了，在追火車吧。

啊呀，是印地安人啊，印地安人啊，你們看！

沙沙

咻

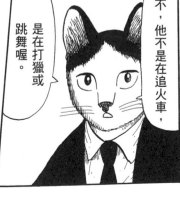

不，他不是在追火車，是在打獵或跳舞喔。

啪沙

嗯，從這裡開始就是下坡了。

畢竟一口氣要降到水面的高度，並不容易呢。

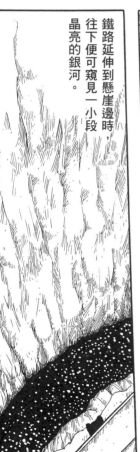

鐵路延伸到懸崖邊時，往下便可窺見一小段晶亮的銀河。

轟轟

咋，車速已經漸漸變快了吧。

因為有這個斜面，絕不會有火車從另一頭過來。

喔喔一

喬凡尼的心情漸漸開朗起來了。

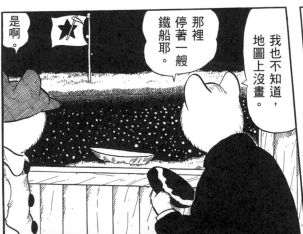

是啊。

那裡停著一艘鐵船耶。

我也不知道，地圖上沒畫。

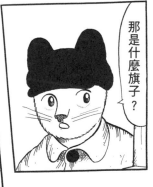
那是什麼旗子？

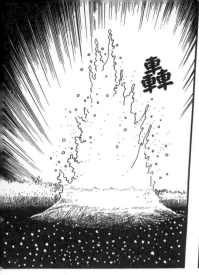

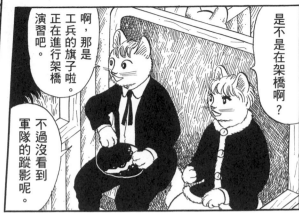

啊，那是
工兵的旗子啦。
正在進行架橋
演習吧。

不過沒看到
軍隊的蹤影呢。

是不是在架橋啊？

是空中的
工兵大隊！
知道厲害了吧。
鱒魚像那樣被
炸出水面了呢。

閃亮

閃亮

爆破了，
爆破了喔！

我從來沒有
經歷過這麼
開心的旅行。

那一定是
雙子星的
宮殿啦！

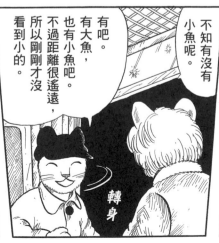

有吧。
有大魚，
也有小魚吧。
不過距離很遙遠，
所以剛剛才沒
看到小的。

不知有沒有
小魚呢。

轉身

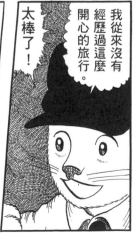

太棒了！

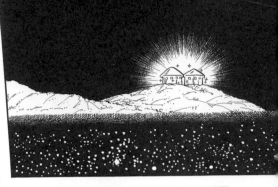

以前聽媽媽說過好幾次。那裡有兩座小小的水晶宮殿，一定是雙子星宮殿啦。

雙子星做過什麼事？我想聽。

雙子星的宮殿是什麼啊？

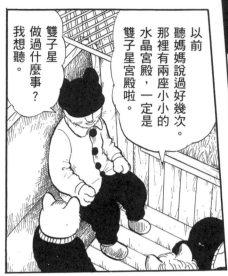

我知道！雙子星到原野上玩，是在銀河的岸邊呀，媽媽是那樣說的……

不是啦，結果和烏鴉吵架了，對吧。

然後彗星發出嘰嘰呼、嘰嘰呼的聲音跑了過來。

討厭啦，阿志，那是另一個故事。

也就是說，他們正在那裡吹笛子嗎？

現在往海邊去了。

去不了啦，已經從海裡升起了喔。

對對對，我知道，我來說吧。

對岸的原野，燃燒著紅通通的巨焰，煙霧高高升起，連看似冰涼的桔梗色天空彷彿都要被燻黑了。

火焰燃燒著，比紅寶石還要紅，呈現透明狀，變得比鋰還要美麗，令人心醉。

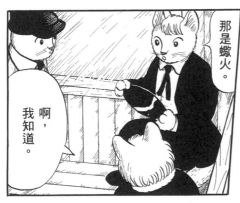

那是蠍火。

啊，我知道。

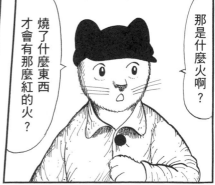

那是什麼火啊？

燒了什麼東西才會有那麼紅的火？

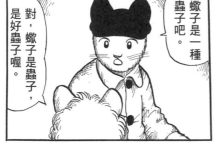

蠍子是一種蟲子吧。

對，蠍子是蟲子，是好蟲子喔。

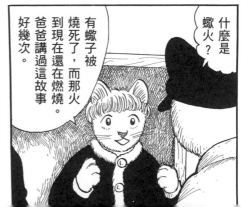

什麼是蠍火？

有蠍子被燒死了，而那火到現在還在燃燒。爸爸講過這故事好幾次。

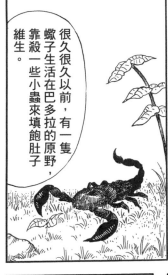

很久很久以前，有一隻蠍子生活在巴多拉的原野，靠殺一些小蟲來填飽肚子維生。

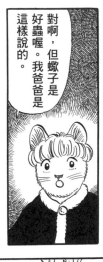

對啊，但蠍子是好蟲喔。我爸爸是這樣說的。

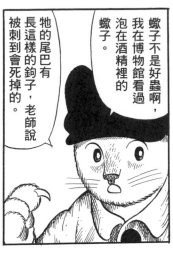

蠍子不是好蟲啊，我在博物館看過泡在酒精裡的蠍子。

牠的尾巴有長這樣的鉤子，老師說被刺到會死掉的。

地掉了進去。

怎麼試都無法往上爬，於是溺水了。

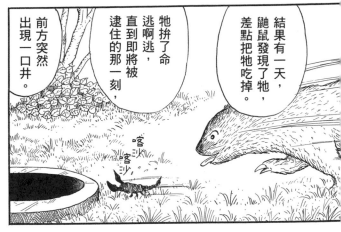

結果有一天，鼬鼠發現了牠，差點把牠吃掉。

牠拚了命逃啊逃，直到即將被逮住的那一刻，前方突然出現一口井。

啊，什麼都不能指望了。

雖然逃了，最後還是落到這樣的下場。

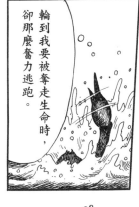

輪到我要被奪走生命時，卻那麼奮力逃跑。

據說，蠍子這時如此祈禱：

啊，我不知道自己至今奪走了多少生命。

嘩啦

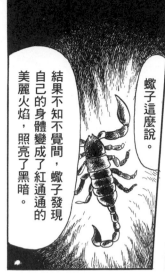

結果不知不覺間，蠍子發現自己的身體變成了紅通通的美麗火焰，照亮了黑暗。

蠍子這麼說。

神啊，請明察我的心意吧。請不要白白捨棄我的生命，接下來請一定要使用我的身體，成就大家真正的幸福。

為什麼我不默默將身體交給鼬鼠呢？

這麼一來，鼬鼠也可以因為我多活一天吧。

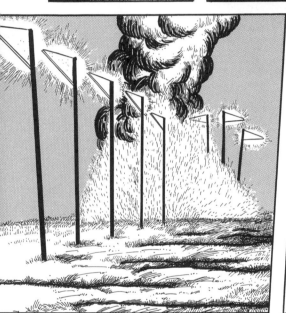

爸爸說，蠍子現在也還燃燒著呢。真的是那團蠍火呢。

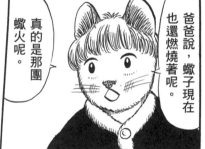

對啊，你們看，那裡的三角標剛好排成蠍子的形狀了。

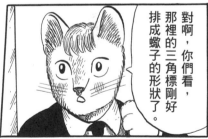

半人馬，降下露水吧！

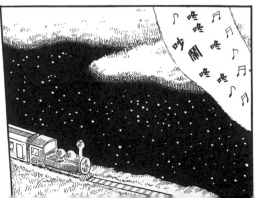

♩咚咚♩
咚咚
♩吠鬧♩
♩

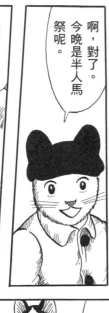

啊，對了。今晚是半人馬祭呢。

是啊，這裡是半人馬村喔。

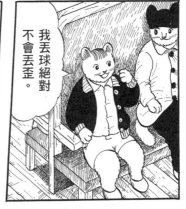

我丟球絕對不會丟歪。

南十字星就快到了，準備下車吧。

我想再搭一下火車啊。

（※原作本身在此缺了一張原稿）

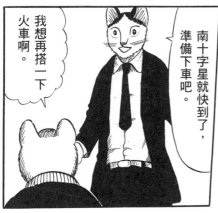

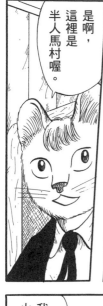

一定要在這裡下車。

討厭，我想多搭一下火車再走！

100

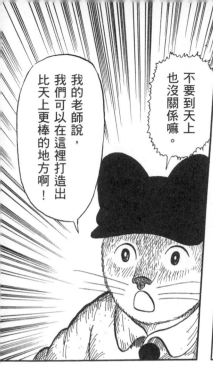

不要到天上
也沒關係嘛。

我的老師說，
我們可以在這裡打造出
比天上更棒的地方啊！

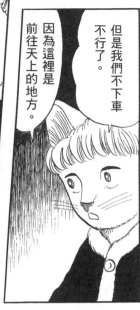

但是我們不下車
不行了。

因為這裡是
前往天上的地方。

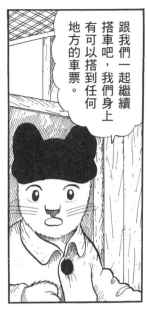

跟我們一起繼續
搭車吧，我們身上
有可以搭到任何
地方的車票。

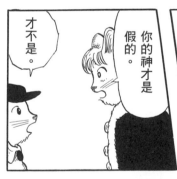

才不是。

你的神才是
假的。

那裡的神
是假的啦。

可是，我的媽媽
已經過去了，
而且神也在那裡。

不過不是
你們說的那種，
是真正的……

我其實不是
很清楚。

你的神是怎麼樣的
神呢？

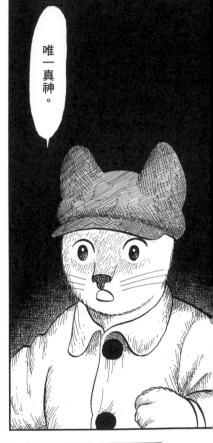

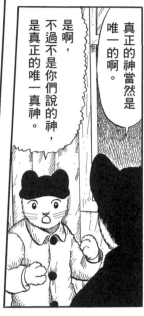

唯一真神。

真正的神當然是唯一的啊。

是啊，不過不是你們說的神，是真正的唯一真神。

不就是那樣嗎？我會為各位祈禱，願你們將來在那唯一真神的面前，與我們再次相會。

大家似乎捨不得道別，臉色都有點發白。

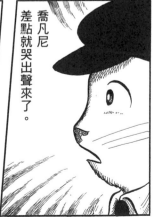

喬凡尼差點就哭出聲來了。

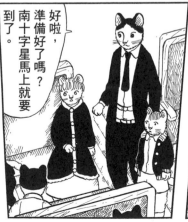

好啦，準備好了嗎？南十字星馬上就要到了。

亮

哈雷路亞

哈雷路亞

大家的歌聲明快、愉悅響起。

那天空遠處，寒冷天空的遠處，傳來剔透、清爽得難以言喻的號角聲。

再見。

那麼，再見了。

轉身

來，下車囉。

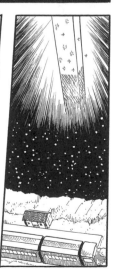

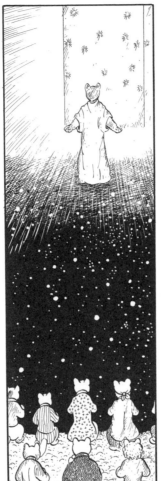

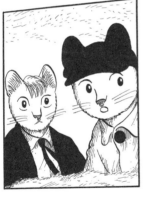

還有頂著金色光環的電栗鼠，不時探出可愛的臉。

只見許多胡桃樹葉，發出燦爛的光芒，

已經完全看不到那一頭了。

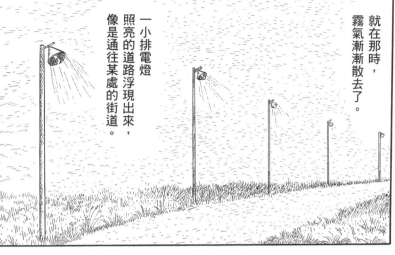

就在那時，霧氣漸漸散去了。

一小排電燈照亮的道路浮現出來，像是通往某處的街道。

轟隆 轟隆 轟隆

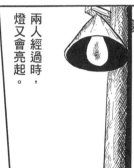

兩人通過燈前方時，小小的豆色燈火便會突然熄滅，像在打招呼。

兩人經過時，燈又會亮起。

我已經有了和那蠍子一樣的想法。如果能為大家帶來真正的幸福，要燃燒我的身體一百次，我也不會在意。

我們繼續前進，到任何地方去吧。

卡帕涅拉，車上又只剩我們了呢。

唉呀。

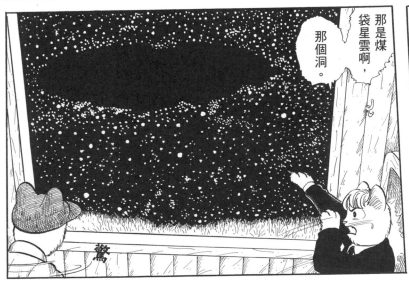

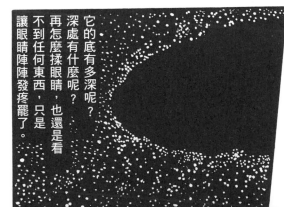

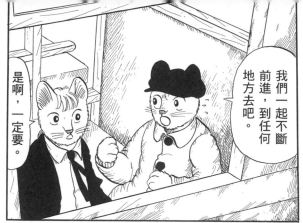

就算待在那麼深邃的黑暗中，我也不害怕了。

我一定要追尋大家的幸福。

我們一起不斷前進，到任何地方去吧。

是啊，一定要。

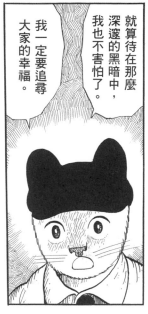

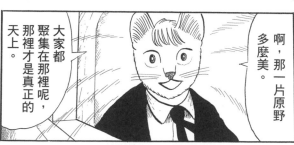

啊，那一片原野多麼美。

大家都聚集在那裡呢，那裡才是真正的天上。

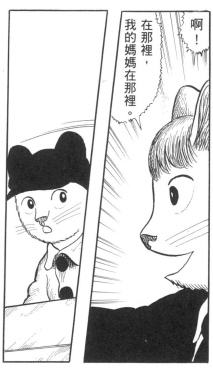

啊！

在那裡，我的媽媽在那裡。

轟隆
轟隆

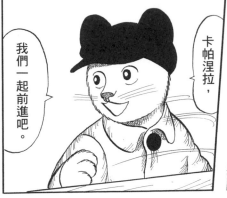

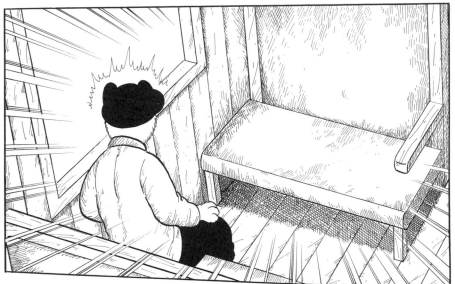

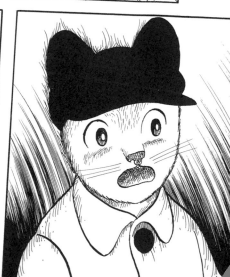

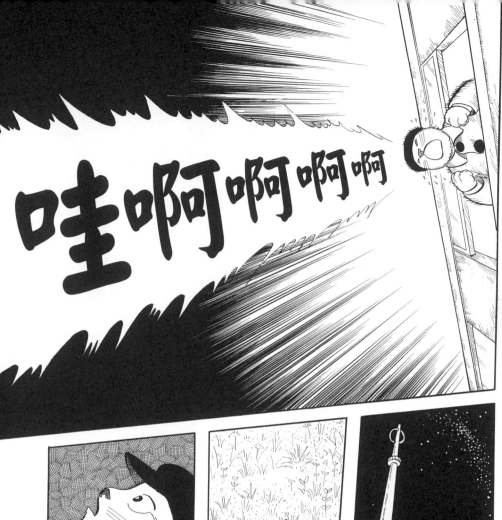

是夢嗎？

剛剛在夢中行經的銀河，和稍早一樣白，散發出微光，星空的位置似乎也沒什麼改變。

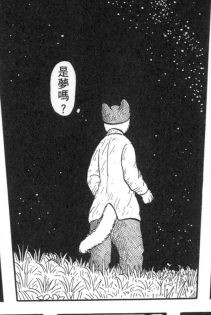

晚安！

媽媽沒吃晚餐，在等著我。

唆唆唆

今天下午我不小心打開柵欄忘了關，小牛馬上衝到母牛那裡喝掉了一半的牛奶……

真的很抱歉。

啊，真抱歉。

今天牛奶沒送到我家耶。

有什麼事嗎？

是，

還是熱的。

不會。

是，真的很抱歉。

這樣啊，那我收下了。

交頭 接耳 七嘴八舌 吵鬧

噠 噠

有小孩子掉進水裡了。

發生什麼事了嗎？

沙——

嗒

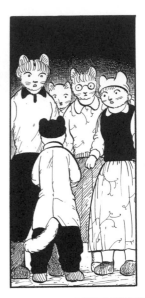

馬嘍。

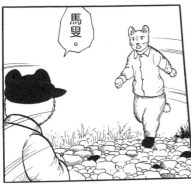

喀沙喀沙

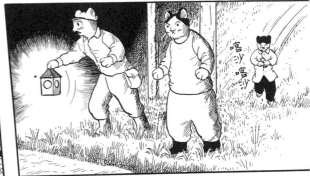

為什麼？
什麼時候？

喬凡尼，
卡帕涅拉掉到
河裡了啊！

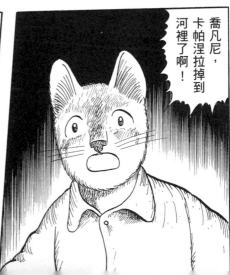

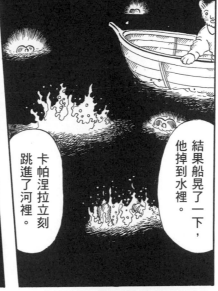

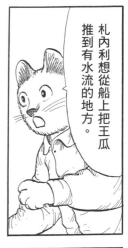

札內利想從船上把王瓜推到有水流的地方。

他把札內利推到船上。

卡帕涅拉立刻跳進了河裡。

結果船晃了一下，他掉到水裡。

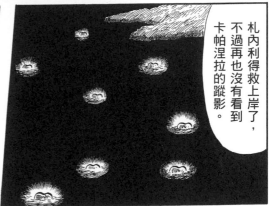

札內利得救上岸了，不過再也沒有看到卡帕涅拉的蹤影。

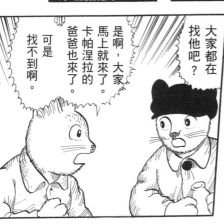

大家都在找他吧？

是啊，大家馬上就來了。卡帕涅拉的爸爸也來了。

可是找不到啊。

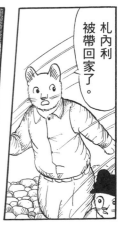

札內利被帶回家了。

慌慌不安

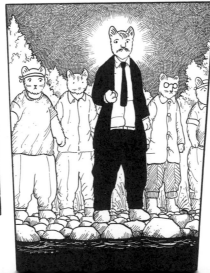

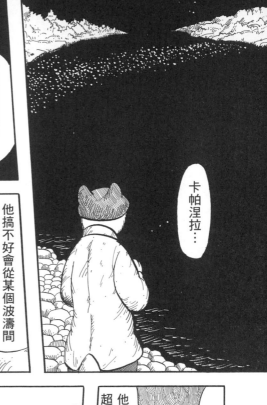

卡帕涅拉現在只存在於那片銀河的邊緣了……

卡帕涅拉…

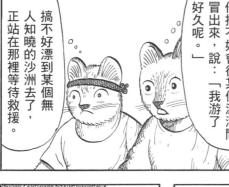

他搞不好會從某個波濤間冒出來，說：「我游了好久呢。」

搞不好漂到某個無人知曉的沙洲去了，正站在那裡等待救援。

我知道卡帕涅拉去了哪裡，我剛剛與他同行。

他已經掉到水中超過四十五分鐘了。

不行了。

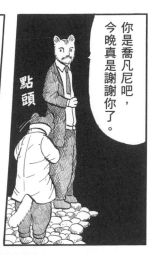

你是喬凡尼吧，今晚真是謝謝你了。

點頭

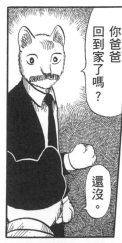

你爸爸回到家了嗎？

還沒。

他怎麼了呢？我前天才收到他一封朝氣十足的信呢。

這兩天應該會靠岸才對，船慢了吧。

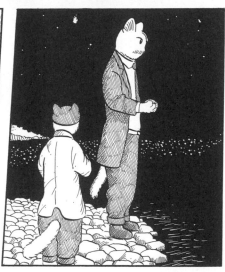

喬凡尼的心中百感交集，什麼話都說出不出口。

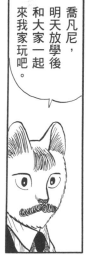

喬凡尼，明天放學後和大家一起來我家玩吧。

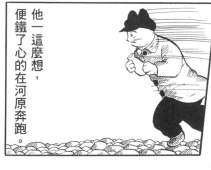

他一這麼想，便鐵了心的在河原奔跑。

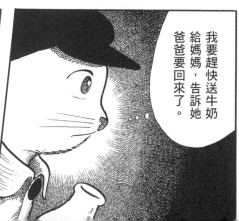

我要趕快送牛奶給媽媽，告訴她爸爸要回來了。

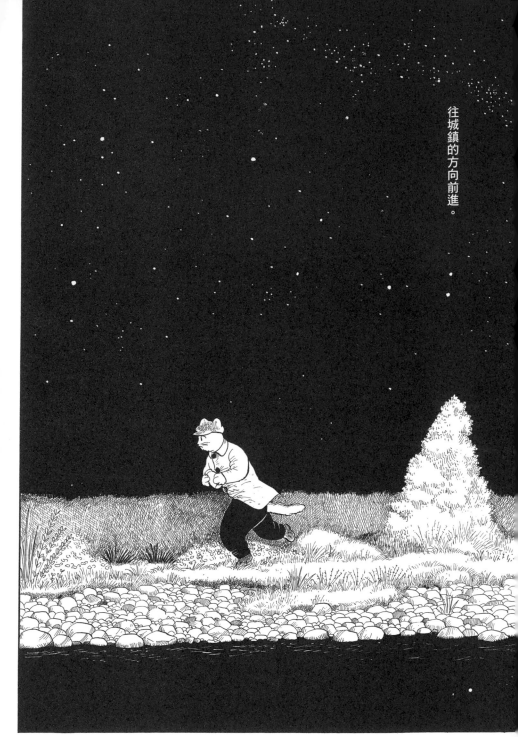

往城鎮的方向前進。

完

賢治自十五歲開始創作短歌，二十二歲寫童話故事。二十五歲因為友人的建議擅自前往東京，創作了許多童話。他因妹妹生病回到故鄉岩手，不過一九二二年，賢治二十六歲那一年，妹妹敏便病逝了。賢治大受打擊，他深沉的悲傷成為創作《無聲慟哭》和《銀河鐵道之夜》等代表作的動力。

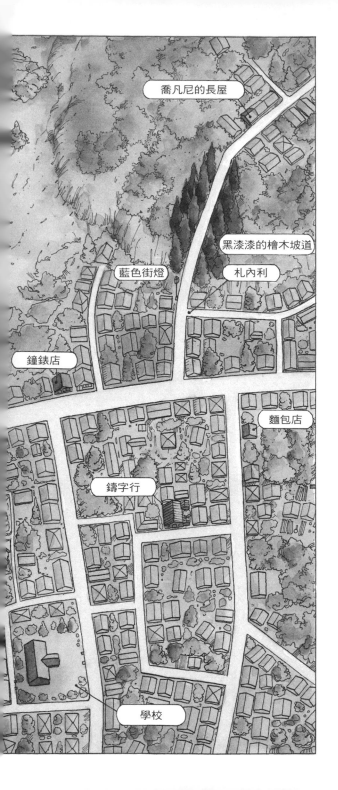

喬凡尼的長屋

黑漆漆的檜木坡道

藍色街燈

札內利

鐘錶店

麵包店

鑄字行

學校

喬凡尼的城鎮

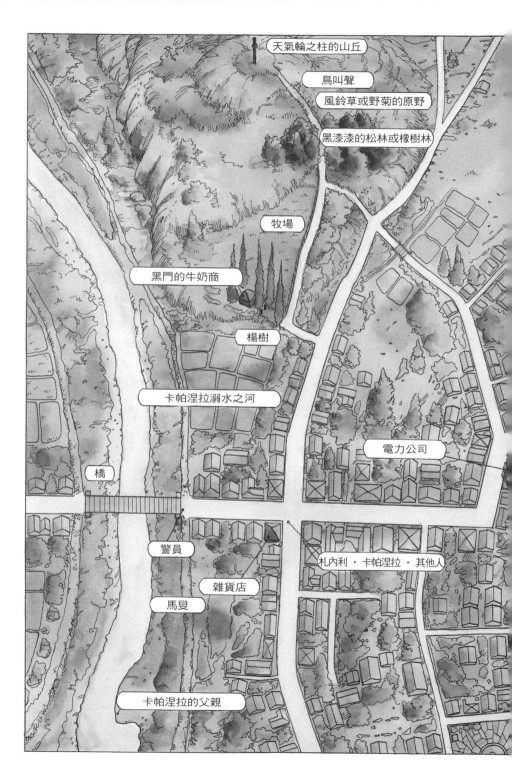

一九二四年（賢治二十八歲時），自費出版詩集《春與修羅》、童話集《要求特別多的餐廳》，同年開始執筆《銀河鐵道之夜》。賢治反覆推敲作品，直到一九三三年病逝，那年他三十七歲。他遺留下來的《銀河鐵道之夜》仍處於寫在稿紙上的狀態，四份原稿中的第四次稿為大家所知的最終形，第三次稿則是初期形〈布魯嘉尼洛博士篇〉。

銀河鐵道之夜

初期形
布魯嘉尼洛博士篇

半人馬祭之夜

看，我的影子，漸漸變短了。

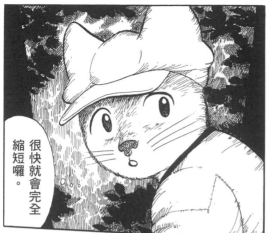

很快就會完全縮短囉。

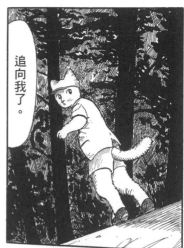

追向我了。

噠

噠

噠

噠

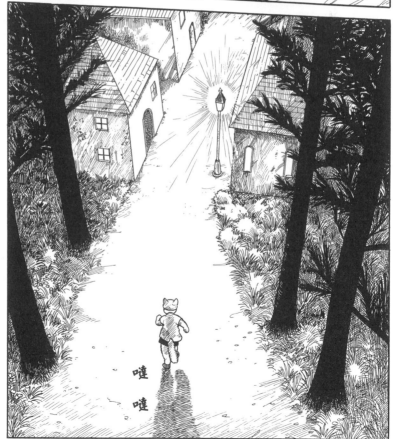

噠 噠

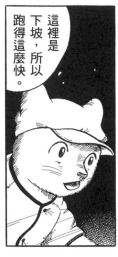

這裡是下坡，所以跑得這麼快。

我簡直像是鐵道上的火車。

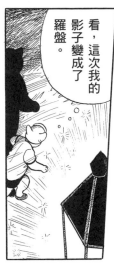

看，這次我的影子變成了羅盤。

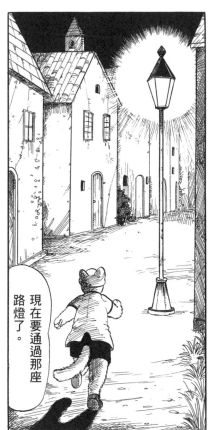

現在要通過那座路燈了。

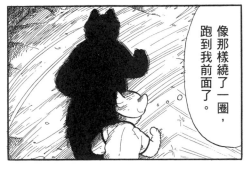

像那樣繞了一圈，跑到我前面了。

124

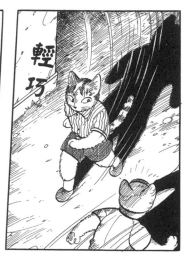

你爸送的水獺皮上衣要來囉！

喬凡尼！

輕巧

是札內利，他剛剛跑去哪了啊？

嗡

而且是搭盜獵船出海。

喬凡尼的爸爸會獵捕水獺或海豹。

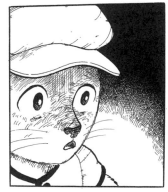

125

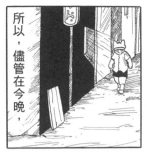

所以，儘管在今晚，

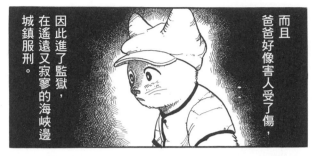

而且爸爸好像害人受了傷，因此進了監獄，在遙遠又寂寥的海峽邊城鎮服刑。

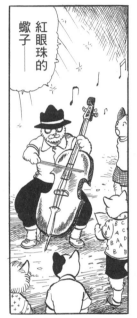

紅眼珠的蠍子——

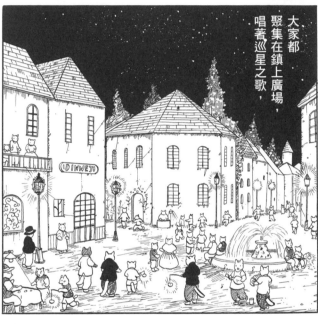

大家都聚集在鎮上廣場，唱著巡星之歌，

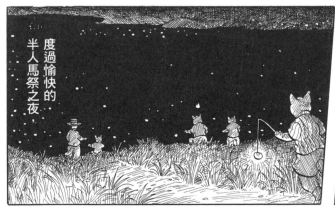

度過愉快的半人馬祭之夜，

或到河邊放藍色的王瓜燈，

126

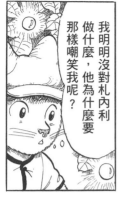

我明明沒對札內利做什麼，他為什麼要那樣嘲笑我呢？

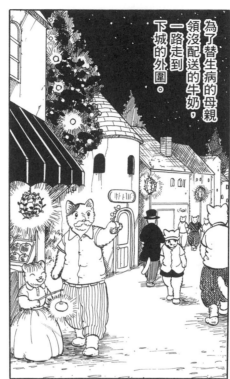

為了替生病的母親領沒配送的牛奶，一路走到下城的外圍。

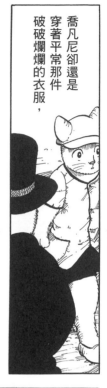

喬凡尼卻還是穿著平常那件破破爛爛的衣服，

爸爸不可能做壞事。

爸爸不是因為做壞事才入獄的。

去年夏天他回來的時候，

只瞄他一眼會怕怕的，但他其實笑容滿面。

一下子拿出馴鹿角。

我又跳又叫，開心到難以想像。

一下子拿出鮭魚皮做的大靴子，

而且他卸行李的時候可不得了。

現在還好好的收藏在標本室裡。

我帶到學校給大家看。

連老師看了都說，這真是稀奇。

不過他會那樣，是因為他很笨吧。

話說回來，札內利實在太過分了。

128

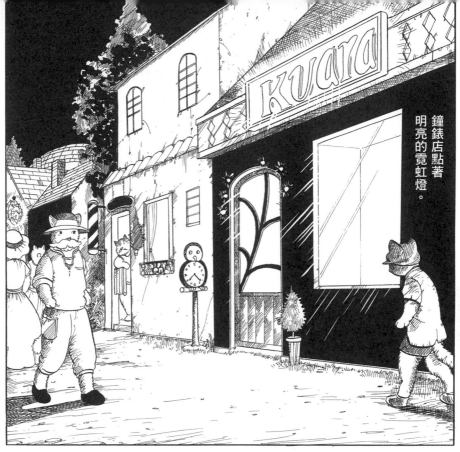

鐘錶店點著明亮的霓虹燈。

骨碌骨碌轉著。

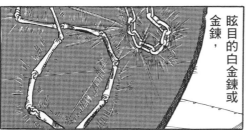

眩目的白金鍊或金鍊，

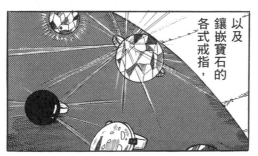

以及鑲嵌寶石的各式戒指，

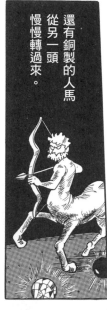

還有銅製的人馬從另一頭慢慢轉過來。

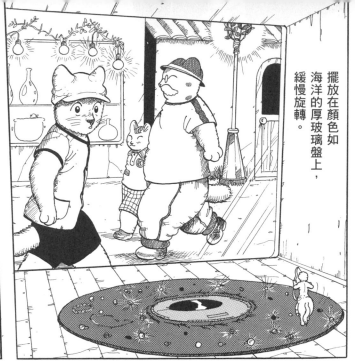

擺放在顏色如海洋的厚玻璃盤上，緩慢旋轉。

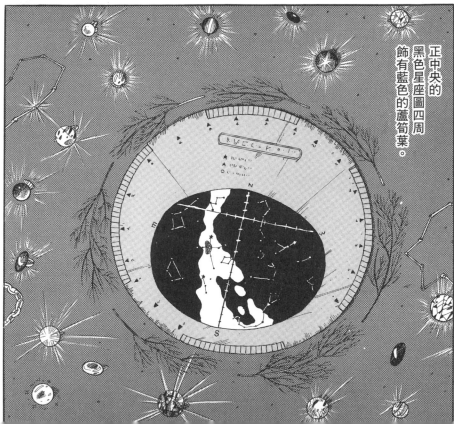

正中央的黑色星座圖四周飾有藍色的蘆筍葉。

去鑄字行揀鉛字的話，

也不用在放學後，

清晨天還沒亮就折兩個小時的報紙，然後出去配送，

啊，如果我不用像現在這樣，

上學就會像之前一樣開心，

半人馬祭的夜晚，城鎮真美。

也可以拼命玩騎馬打仗和拋球比賽，不會輸給任何人。

我變成孤零零的一個人了。

但現在，沒有人會跟我玩了。

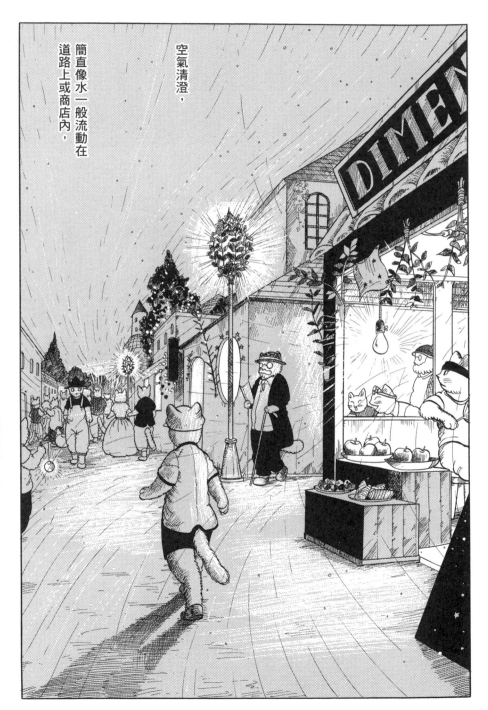

空氣清澄，
簡直像水一般流動在
道路上或商店內，

所有街燈都包裹在蔚藍的冷杉或橡樹枝當中。

電力公司前面的六棵懸鈴木，

那一帶看起來真的好像人魚之都啊。

當中掛了許多小燈泡。

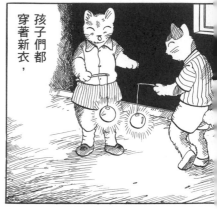

孩子們都
穿著新衣，

用口哨吹
巡星之歌，

半人馬，
降下露水吧！

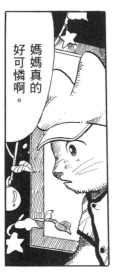

媽媽真的
好可憐啊。

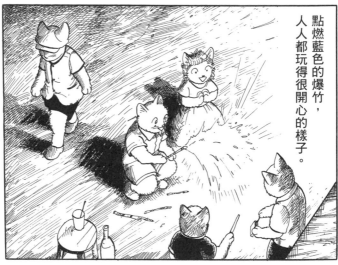

點燃藍色的爆竹，
人人都玩得很開心的樣子。

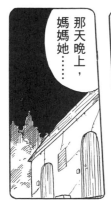

那天晚上，
媽媽她……

拔甘藍菜田的草
或割燕麥，
辛苦工作。

卻還是
勉強外出，

每天都那麼憂慮，

連嘴脣都變色了。

媽媽好像有點難受的喘著氣。

她叫醒我，這麼說。

起來幫我燒個熱水。

喬凡尼，我心悸得實在太嚴重了，

但媽媽看起來還是那麼虛弱無力。

我幫她暖手，熱敷胸口，冷敷頭，做了很多。

我一個人傻傻的生火，燒開了水。

喬凡尼不知不覺

我無法形容自己有多難過。

她最後說。

這樣就好。

來到了城鎮外圍，無數顆聳立的楊樹上方，一片星空浮現。

晚安。

晚安，打擾了！

呃，

大家不在啊。

今晚不行喔。

我們家今天沒有收到牛奶，所以我來拿了。

明天再來吧。

今天已經沒有奶了。

雖然很同情你，但沒有就是沒有啊。

我媽生病了！真的沒有奶了嗎？

這樣啊。

謝謝你了。

不知為何，

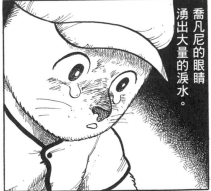

喬凡尼的眼睛湧出大量的淚水。

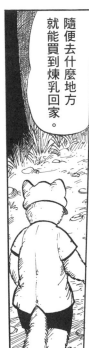

隨便去什麼地方就能買到煉乳回家。

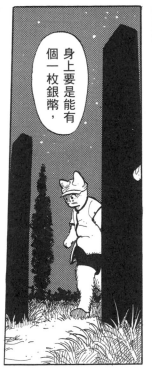

身上要是能有個一枚銀幣，

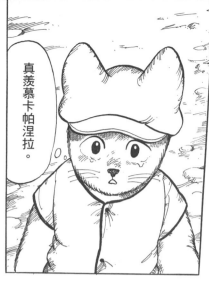

真羨慕卡帕涅拉。

青蘋果也已經到產季了。

啊，我好想要錢啊。

他今天在運動場花了兩枚銀幣。

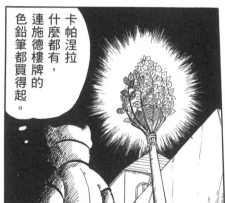

卡帕涅拉什麼都有，連施德樓牌的色鉛筆都買得起。

為什麼我不是出生在卡帕涅拉那種家庭呢？

而且，卡帕涅拉真的很了不起。

一年級的時候成績不太好。

現在已經是第一名了，又是班長，沒人贏得過他。

個子很高，隨時都笑咪咪的。

算術也很厲害，就算是困難的百分比計算，他也是稍微歪個頭就算出來了。

畫也畫得那麼好。

他畫的水車連大人都畫不出來。

如果能和卡帕涅拉成為朋友該有多好。

卡帕涅拉從來不說別人的壞話。

也沒有誰會覺得卡帕涅拉是壞蛋。

和她聊鐘錶店的貓頭鷹裝飾。

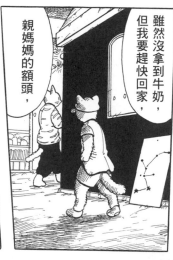

親媽媽的額頭，

雖然沒拿到牛奶，但我要趕快回家，

媽媽現在還在家裡等我。

不過，

啊。

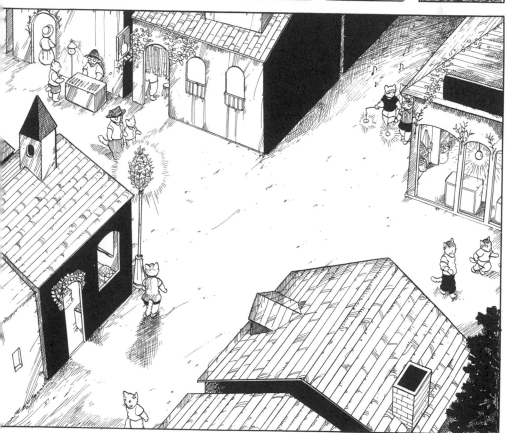

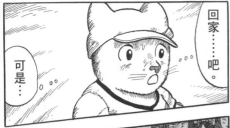

回家……吧。

可是…

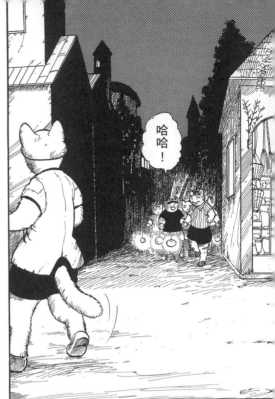

哈哈！

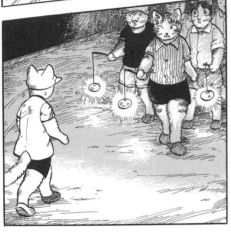

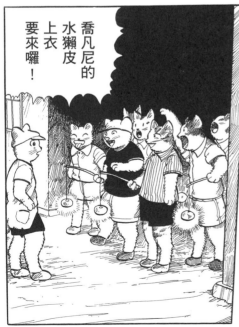

喬凡尼的
水獺皮
上衣
要來囉！

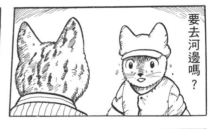

要去河邊嗎？

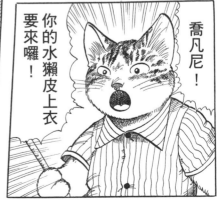

喬凡尼！
你的水獺皮上衣
要來囉！

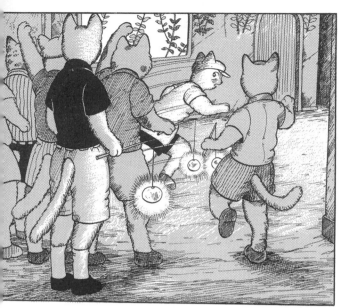

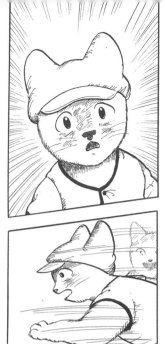

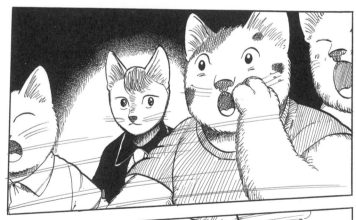

哔

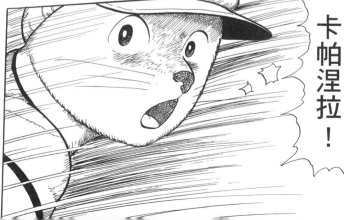

卡帕涅拉！

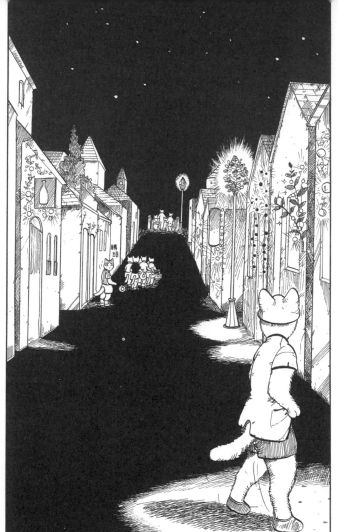

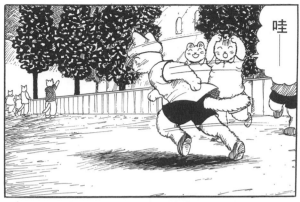
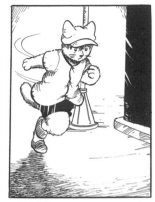

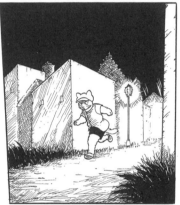

到處都沒有我可以玩的地方。

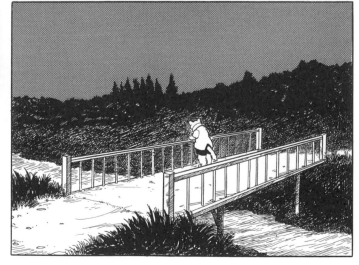

對大家來說，

我簡直像狐狸一樣。

吹出斷斷續續的口哨，

掩蓋想哭的心情，在那裡站了一會兒。

喬凡尼以急促的呼吸

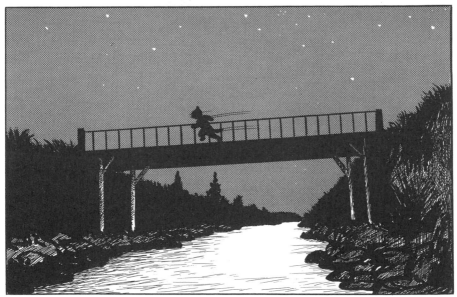

河流後方有和緩的丘陵，
在北方的大熊星下，黑色而平坦的丘頂
彷彿比平時還要低矮的綿延著。

或形狀各異的
茂密小樹叢之間，

黑漆漆的草，

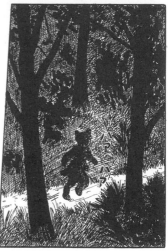

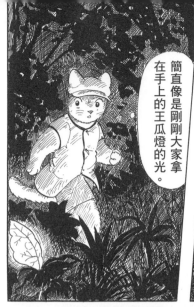

簡直像是剛剛大家拿在手上的王瓜燈的光。

閃亮

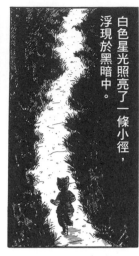

白色星光照亮了一條小徑，浮現於黑暗中。

穿過那黑漆漆的松樹或橡樹林後，

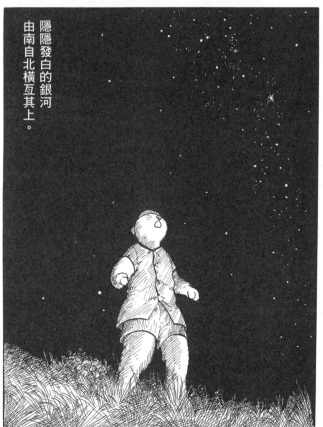

隱隱發白的銀河由南自北橫亙其上。

寬闊的天空瞬間向四方延展開來。

風鈴草或
野菊花，

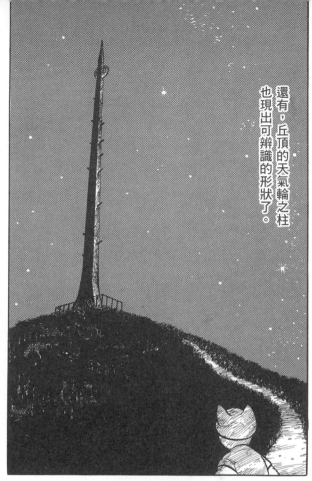

還有，丘頂的天氣輪之柱
也現出可辨識的形狀了。

遍地盛開，
彷彿從夢中散發出香味。

呼

嘎
——

然後通過上空飛走了。

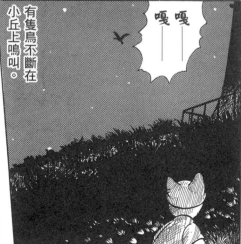

有隻鳥不斷在
小丘上鳴叫。

嘎嘎
—— ——

149

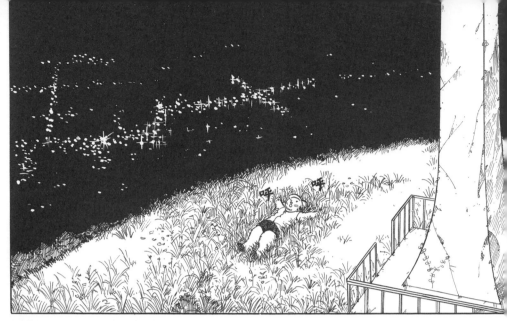

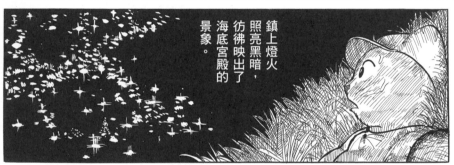

鎮上燈火
照亮黑暗，
彷彿映出了
海底宮殿的
景象。

也隱約傳來
孩子們的
歌聲或口哨，
以及細碎的
叫喊。

風在遠處嗚嗚，

小丘上的
草也靜靜
擺動著。

喬凡尼身上
汗溼的上衣，
也被吹得
冰冰涼涼的。

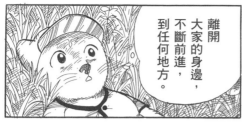

離開大家的身邊，不斷前進，到任何地方。

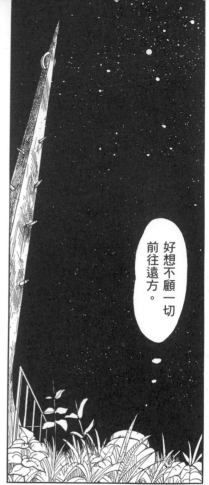

好想不顧一切前往遠方。

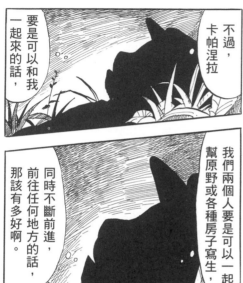

不過，卡帕涅拉要是可以和我一起來的話，

我們兩個人要是可以一起幫原野或各種房子寫生，同時不斷前進，前往任何地方的話，那該有多好啊。

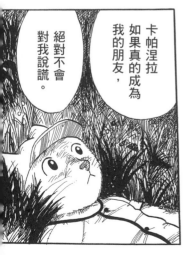

卡帕涅拉如果真的成為我的朋友，絕對不會對我說謊。

我多麼想要朋友啊。

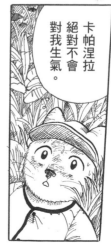

卡帕涅拉絕對不會對我生氣。

151

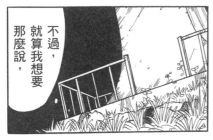

不過，就算我想要那麼說，

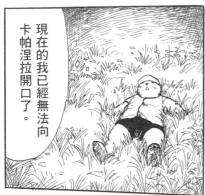

現在的我已經無法向卡帕涅拉開口了。

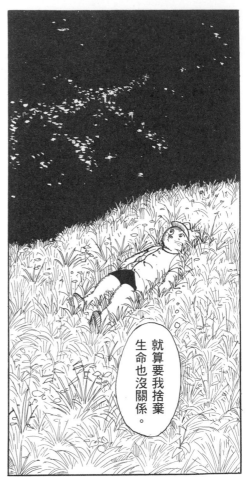

就算要我捨棄生命也沒關係。

也沒有空一起玩。

我好想乾脆一個人，

不斷、不斷在天空中飛向遠方。

嗶

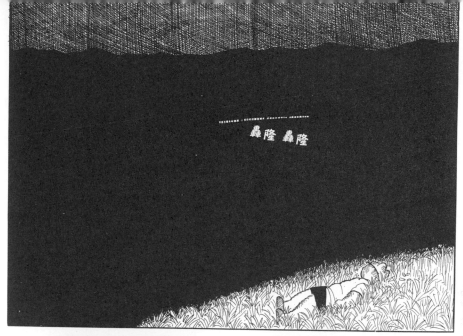

轟隆 轟隆

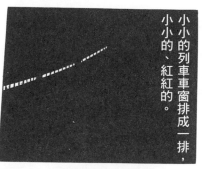

小小的列車車窗排成一排，小小的、紅紅的。

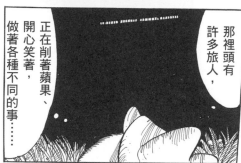

那裡頭有許多旅人，正在削著蘋果、開心笑著，做著各種不同的事……

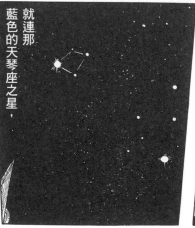

就連那藍色的天琴座之星，也像蕈菇一樣，腳變得長長的，

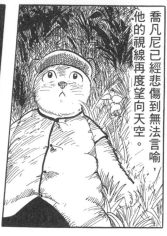

喬凡尼已經悲傷到無法言喻，他的視線再度望向天空。

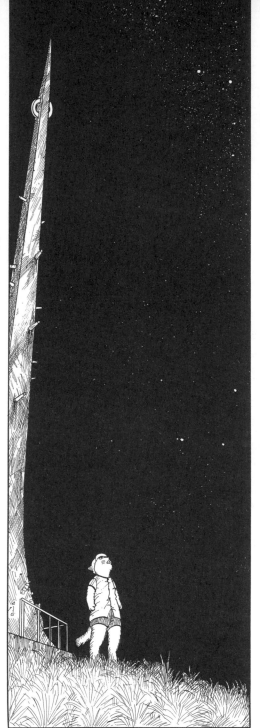

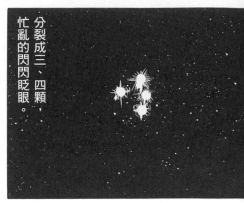

分裂成三、四顆，忙亂的閃閃眨眼。

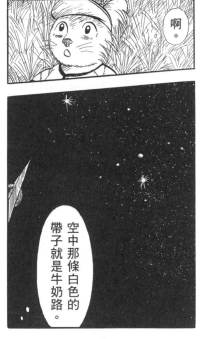

啊。

空中那條白色的帶子就是牛奶路。

（※以下原作本身缺了五張原稿。）

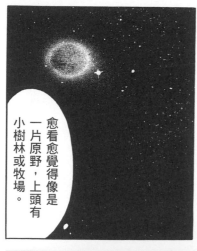

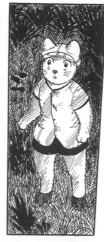

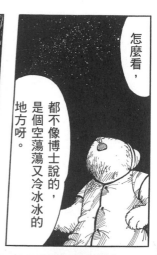

愈看愈覺得像是一片原野，上頭有小樹林或牧場。

怎麼看，都不像博士說的，是個空蕩蕩又冷冰冰的地方呀。

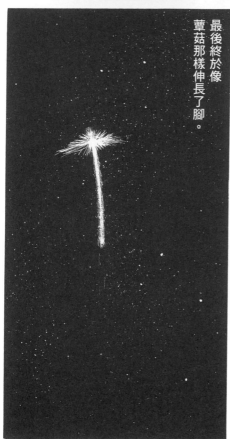

最後終於像蕈菇那樣伸長了腳。

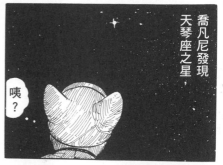

喬凡尼發現天琴座之星，

咦？

分裂成兩、三顆，一閃一閃的眨眼。

一再伸出腳，又縮回去。

銀河車站

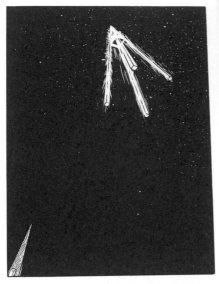

三角標！

更早之前也剛好
變成那個形狀。

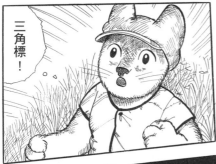

不久後，
它像螢火蟲般，

亮晶晶的明滅，
不過最後終於⋯⋯

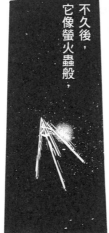

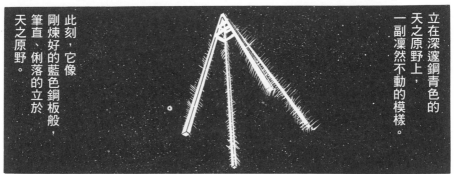

立在深邃鋼青色的天之原野上，一副凜然不動的模樣。

此刻，它像剛煉好的藍色鋼板般，筆直、俐落的立於天之原野。

再怎麼說也太誇張了！

從遙遠的、無比遙遠的霧靄當中，傳來大提琴般宏亮的噪音。

所謂的光，是一種能量喔。

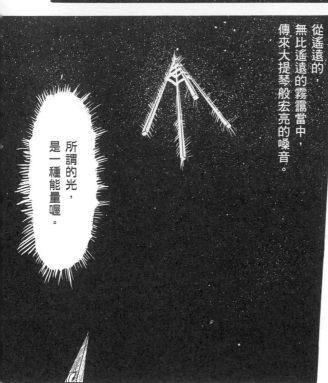

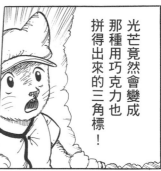

光芒竟然會變成那種用巧克力拼得出來的三角標！

甜點和三角標，也是可以組合出各種事物的能量。

同時也由各種事物組合出來。

因此，只要符合規則，

而這裡依據完全不同的規則。

只不過，你至今所在的地方沒有那樣的規則。

光有時也會變成甜點。

……好像懂，又好像不懂……

接下來，有個不可思議的聲音響起。不像從後方，不像從前方，不像從任何地方傳來的聲音。

（銀河車站。）

（銀河車站。）

這語言，

我根本不懂，卻能了解它的意思。

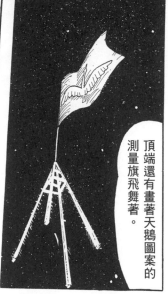

頂端還有畫著天鵝圖案的測量旗飛舞著。

突然一次打翻，撒得到處都是。

嘩

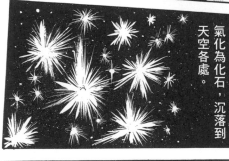

啊。

亮

那彷彿是有人讓億萬隻螢光烏賊之火一口氣化為化石，沉落到天空各處。

也像是有人在鑽石公司，將藏好假裝沒採到以防價格下跌的那些鑽石

159

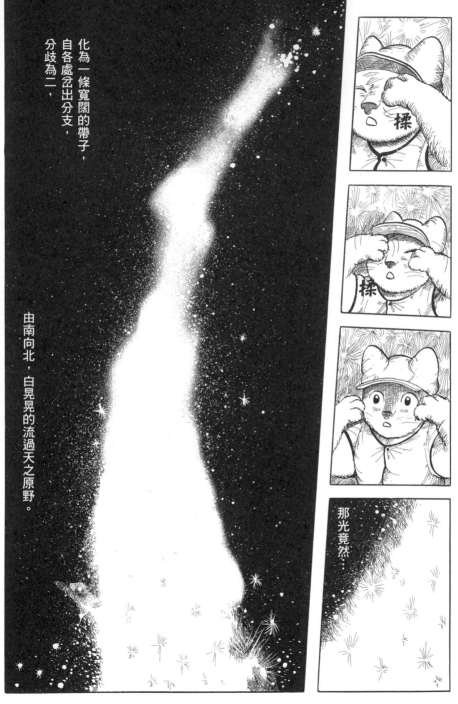

化為一條寬闊的帶子，
自各處岔出分支，
分歧為二，

由南向北，白晃晃的流過天之原野。

揉

揉

那光竟然…

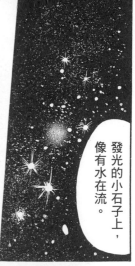

發光的小石子上，像有水在流。

有水在流？水呀，真的呢。

不知道那到底是不是水。

不過確實流動著。

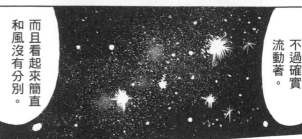

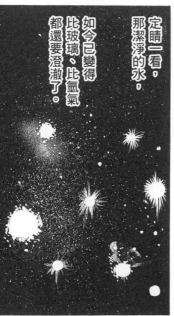

定睛一看，那潔淨的水，如今已變得比玻璃、比氫氣都還要澄澈了。

而且看起來簡直和風沒有分別。

因為實在太澄澈了，而且很輕盈。

咦？

感覺很遙遠的地方，好像有誰在開心的拍手。

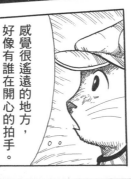

不知是不是眼花了，我偶爾會看到水上掀起若隱若現的紫色碎浪，彩虹般瞬間閃出光芒，同時無聲無息的漂遠。

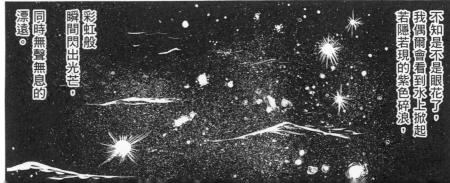

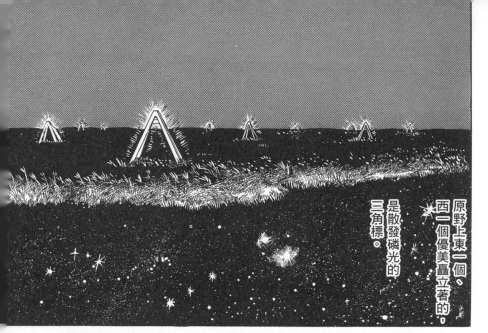

原野上東一個、西一個優美矗立著的，是散發磷光的三角標。

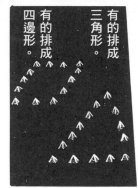

有的排成四邊形。

有的排成三角形。

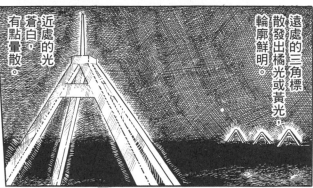

近處的光蒼白，有點暈散。

遠處的三角標散發出橘光或黃光，輪廓鮮明。

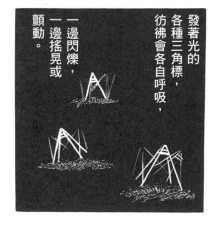

一邊閃爍，一邊搖晃或顫動。

發著光的各種三角標，彷彿會各自呼吸，

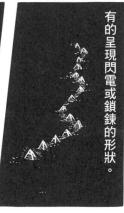

有的呈現閃電或鎖鍊的形狀。

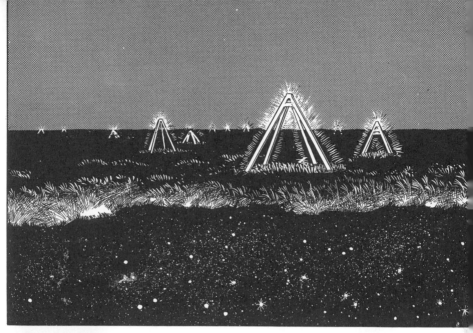

不過，我是不是很久以前就在這裡睡著了——呢？

我真的來到天上原野了。

想回憶途中經歷，卻什麼也想不起來。

轟隆

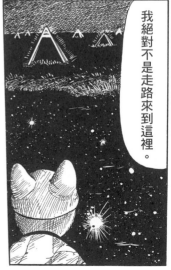

我絕對不是走路來到這裡。

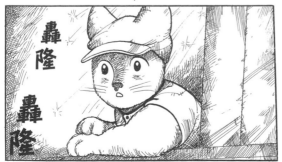

轟隆

轟隆

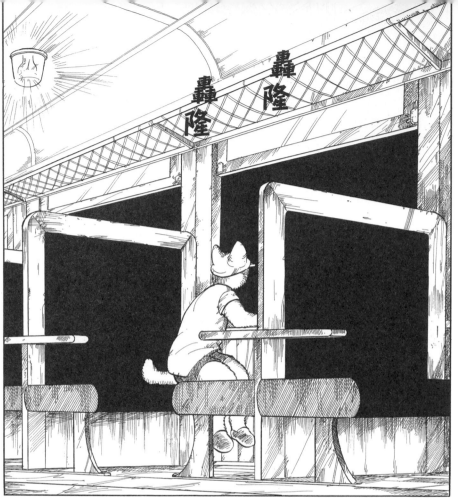

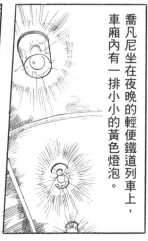

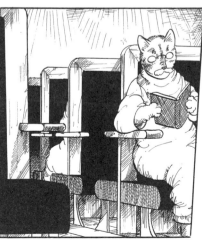

他對面塗著鼠灰色亮光漆的牆上，

喬凡尼坐在夜晚的輕便鐵道列車上，車廂內有一排小小的黃色燈泡。

164

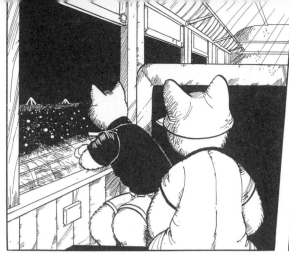

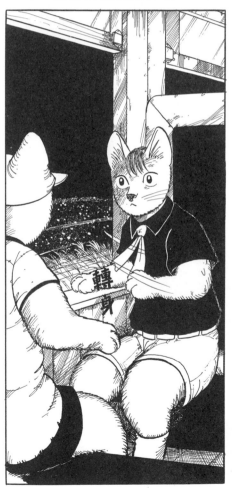

這肩膀的輪廓,

好像在哪裡見過⋯⋯

是誰呢?

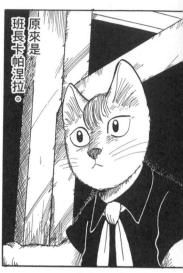

原來是班長卡帕涅拉。

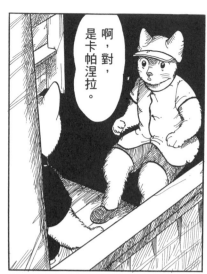

啊，對，是卡帕涅拉。

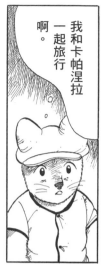

我和卡帕涅拉一起旅行啊。

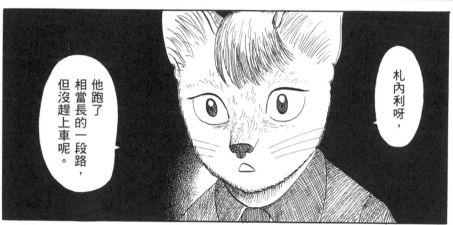

札內利呀，

他跑了相當長的一段路，但沒趕上車呢。

銀河車站的鐘快很多呢。

對呀。

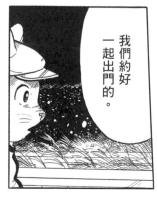

我們約好一起出門的。

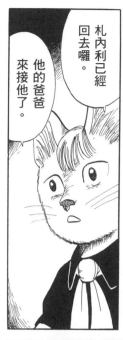

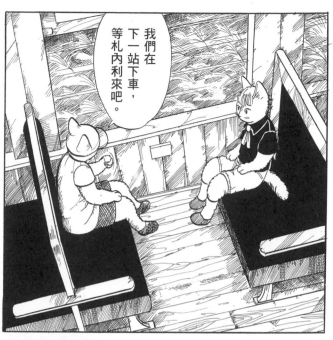

我們在下一站下車，等札內利來車吧。

札內利已經回去囉。他的爸爸來接他了。

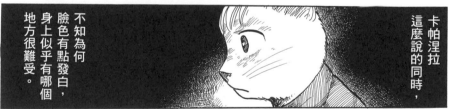

卡帕涅拉這麼說的同時，不知為何臉色有點發白，身上似乎有哪個地方很難受。

啊，糟糕。我忘了帶水壺！

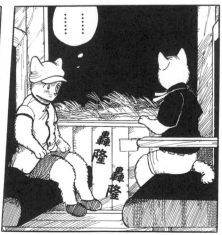

……

我……好像把什麼東西忘在某個地方了。總覺得很過意不去。

也忘了素描本！

不過沒關係，馬上就要到天鵝車站了。

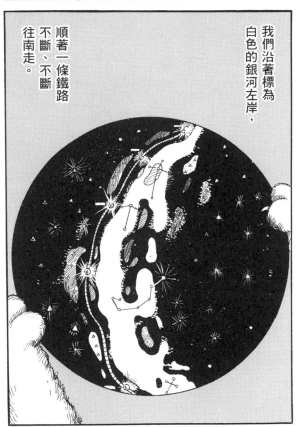

我們沿著標為白色的銀河左岸，順著一條鐵路不斷、不斷往南走。

我真的很喜歡天鵝呢。就算天鵝從河的遠處飛走，我也一定找得到。

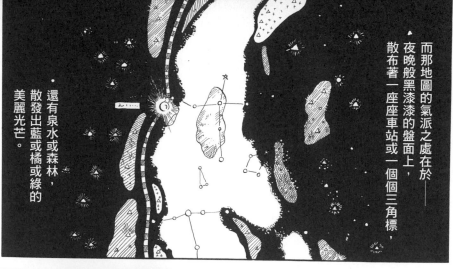

而那地圖的氣派之處在於——夜晚般黑漆漆的盤面上，散布著一座座車站或一個個三角標，

還有泉水或森林，散發出藍或橘或綠的美麗光芒。

地圖是在哪裡買的？是黑曜石做的吧。

我在銀河車站拿到的。

好像在哪裡看過那張地圖……

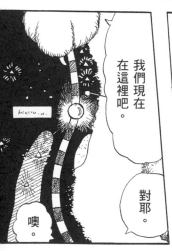

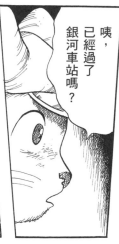

咦，已經過了銀河車站嗎？

我們現在在這裡吧。

對耶。

噢。

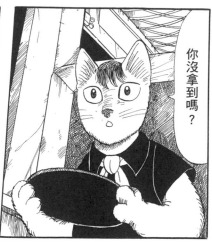

你沒拿到嗎？

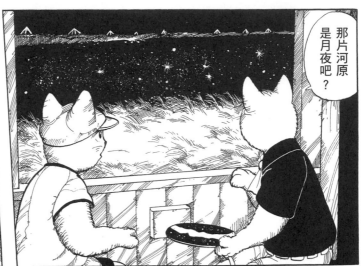

那片河原是月夜吧？

發出蒼白光芒的銀河之岸，長著銀色的芒草。

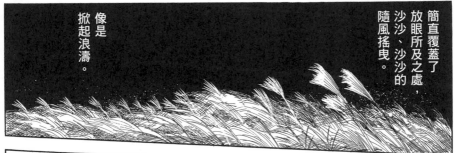

簡直覆蓋了放眼所及之處，沙沙、沙沙的隨風搖曳。

像是掀起浪濤。

他用口哨吹起好高亢、好高亢的巡星之歌。

喬凡尼開心到幾乎想跳起來。

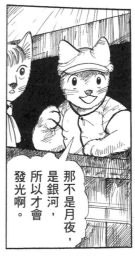

那不是月夜，是銀河，所以才會發光啊。

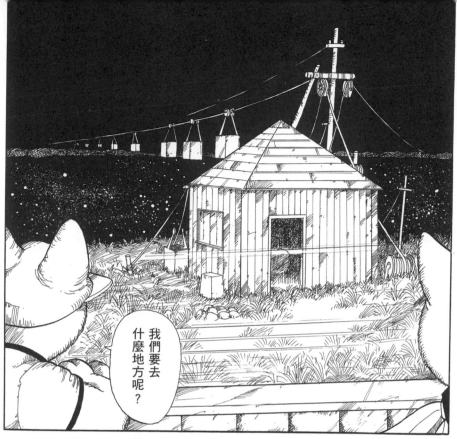

我們要去什麼地方呢？

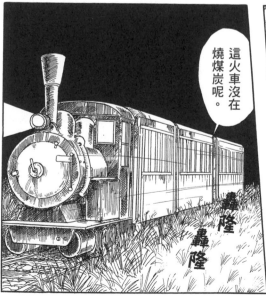

這火車沒在燒煤炭呢。

轟隆
轟隆

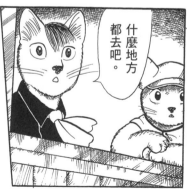

什麼地方都去吧。

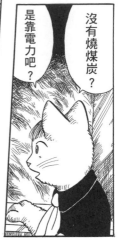

沒有燒煤炭？

是靠電力吧？

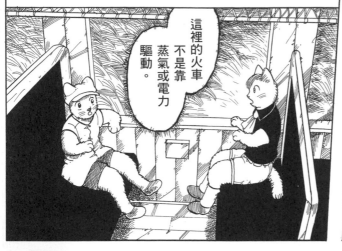

這裡的火車
不是靠
蒸氣或電力
驅動。

根據規定，
它必須動，
所以它才會動。

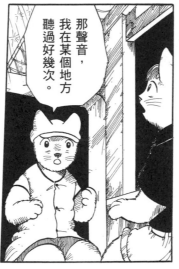

那聲音，
我在某個地方
聽過好幾次。

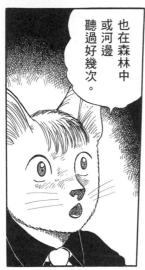

也在森林中
或河邊
聽過好幾次。

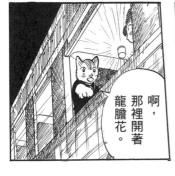

啊，
那裡開著
龍膽花。

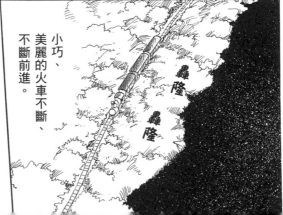

小巧、
美麗的火車不斷、
不斷前進。

轟
隆

轟
隆

完全入秋了呢。

我來露一手，跳下車摘花再跳上來吧！

來不及啦，都跑那麼遠了。

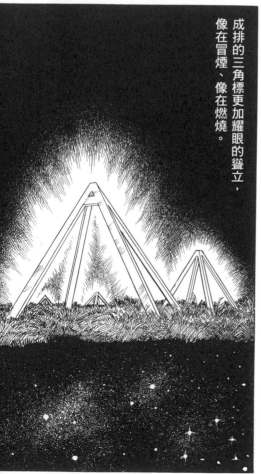

成排的三角標更加耀眼的聳立，像在冒煙、像在燃燒。

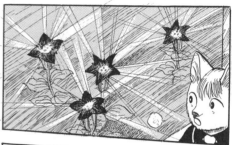

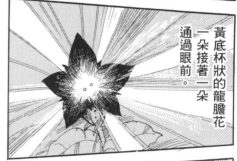

黃底杯狀的龍膽花一朵接著一朵通過眼前。

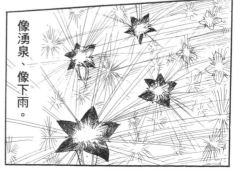

像湧泉、像下雨。

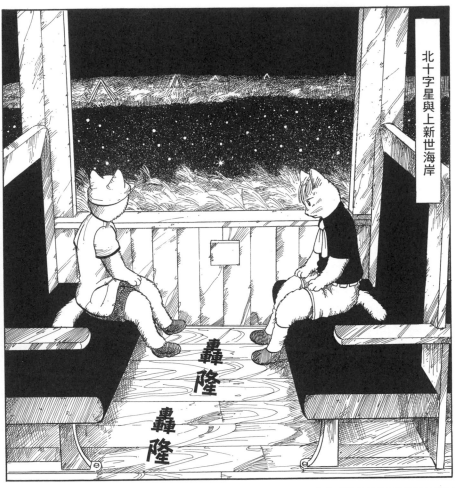

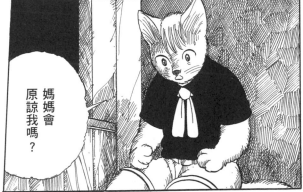

媽媽會
原諒我嗎？

174

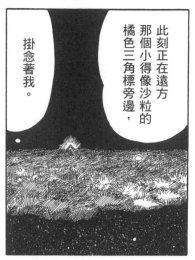

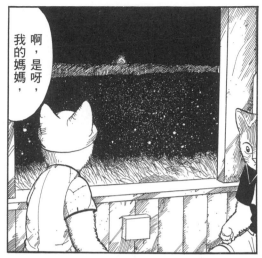

掛念著我。

此刻正在遠方那個小得像沙粒的橘色三角標旁邊，

啊，是呀，我的媽媽，

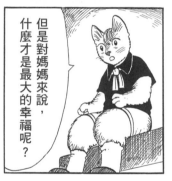

但是對媽媽來說，什麼才是最大的幸福呢？

只要媽媽能獲得真正的幸福，我什麼都願意。

不過，不論是誰，只要做出真正的善事，就是最大的幸福了吧。

我不知道。

你的媽媽根本沒碰到什麼不幸的事，不是嗎？

175

卡帕涅拉似乎真正的下定了什麼決心。

所以媽媽應該會原諒我吧。

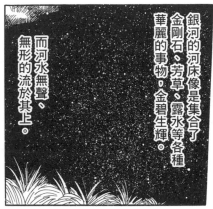

而河水無聲、無形的流於其上。

銀河的河床像是集合了金剛石、芳草、露水等各種華麗的事物，金碧生輝。

閃

島的平坦頂部立著一個氣派、醒目的白色十字架。

簡直像是用凍結的北極雲層鑄造出來的，頂著明亮的金色光環，

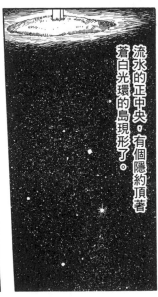

流水的正中央，有個隱約頂著蒼白光環的島現形了。

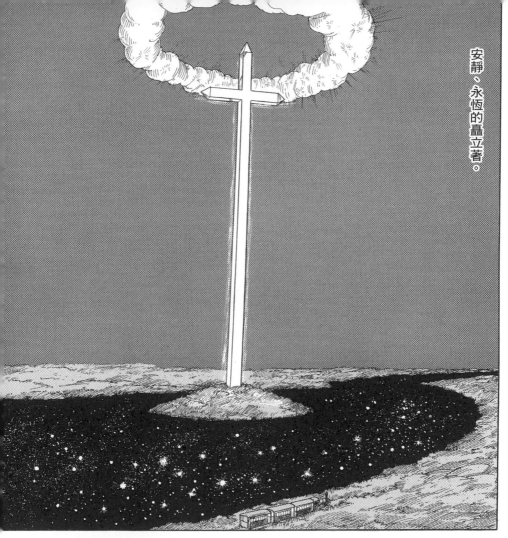

安靜、永恆的豎立著。

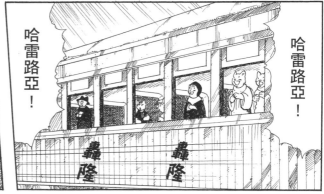

哈雷路亞！

哈雷路亞！

轟隆

轟隆

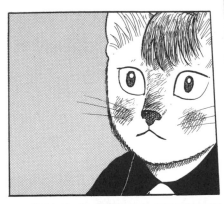

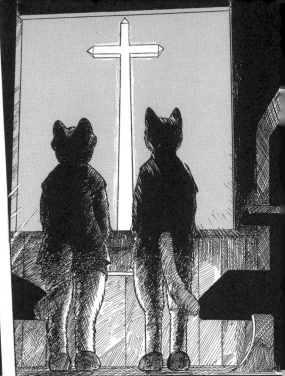

對岸也隱約
散發出
蒼白光芒，
氤氤氲氲。

偶爾，
芒草似乎如預期
的隨風擺盪，

颯的
暈散銀光，
看起來像在
呼氣。

還有，
許多龍膽花
在草叢間
若隱若現。

宛如柔和的
磷火。

旅人們
安靜
回到座位上。
──

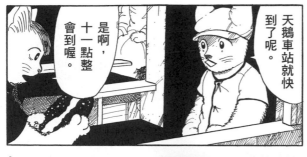

喬凡尼和卡帕涅拉悄聲閒聊著，兩人胸中滿溢著近似悲傷的不曾有過的情緒。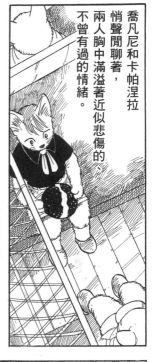

天鵝車站就快到了呢。

是啊，十一點整會到喔。

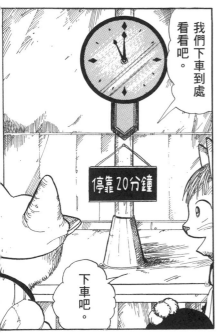

停靠20分鐘

我們下車到處看看吧。

下車吧。

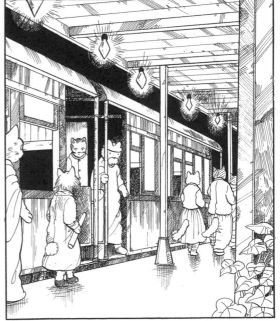

179

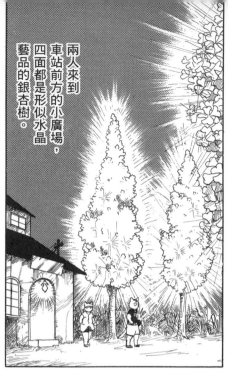

兩人來到車站前方的小廣場，四面都是形似水晶藝品的銀杏樹。

連看起來像站長或搬運工的人都沒有。

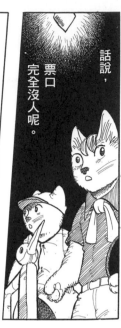

話說，票口完全沒人呢。

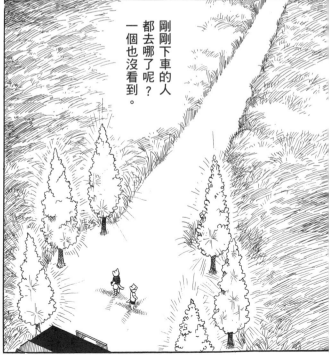

剛剛下車的人都去哪了呢？一個也沒看到。

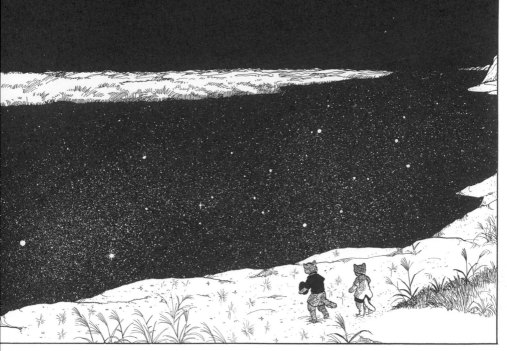

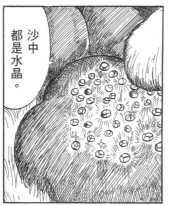

沙中都是水晶。

喀沙喀沙

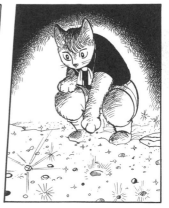

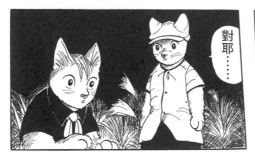

對耶……

裡頭有小小的火在燃燒。

或是帶有皺皺褶曲的石頭，

的確都是一些水晶或黃玉，

河原上的沙礫都很澄澈，

我曾經在哪裡學過呢？

或是剛玉，稜角散發霧氣般的蒼白光芒。

這水是……

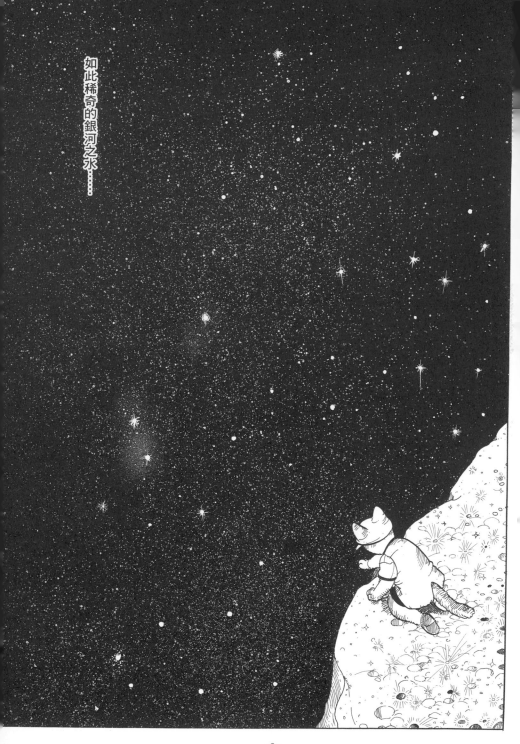

如此稀奇的銀河之水⋯⋯

183

但確實流動著。

比氫氣還要澄澈。

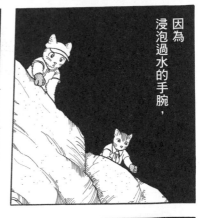

因為浸泡過水的手腕，

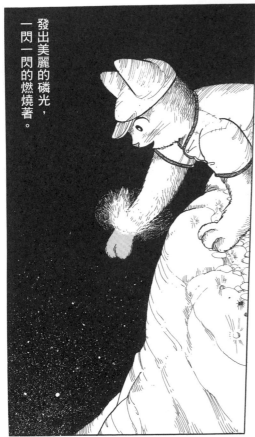

發出美麗的磷光，一閃一閃的燃燒著。

看起來像是浮著一層水銀，

拍向手腕的波浪，

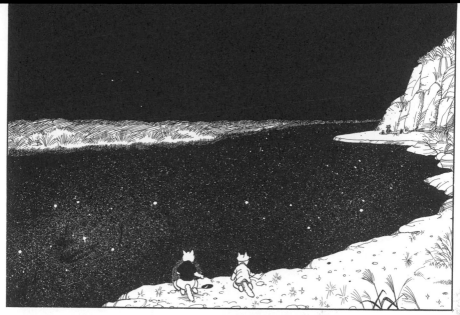

我們去看看吧！

鏗鏗

咦，

有怪東西。

上新世海岸

喳

是核桃果實。

你看，有好多。

不是漂過來的，是嵌在石頭裡的。

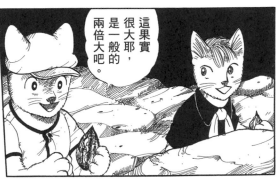

這果實很大耶，是一般的兩倍大吧。

這一個完全沒損傷。

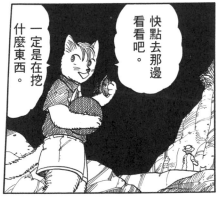

快點去那邊看看吧。

一定是在挖什麼東西。

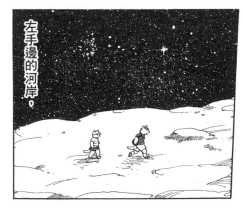

左手邊的河岸。

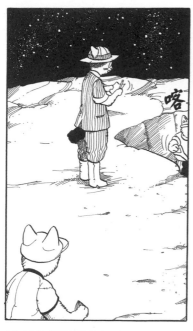

右手邊的懸崖上有一整面芒草穗搖曳著，彷彿是用銀或貝殼打造出來的。

波浪像溫和的閃電般燃燒逼近。

唉唷，再挖遠一點。

注意你的鏟子，小心，可別弄壞那個突起。

啊！

不行不行！不要那麼粗魯啊！

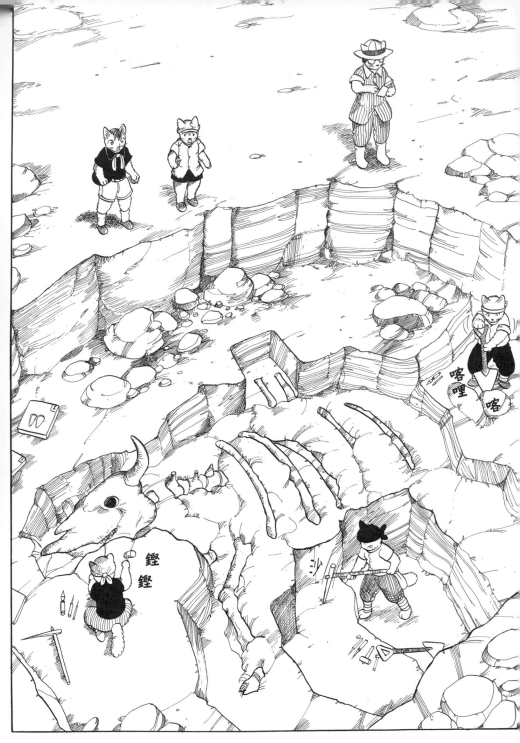

剛剛看到了很多核桃吧？

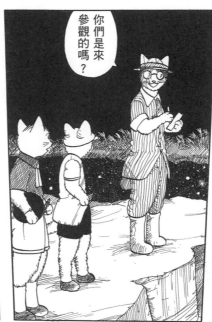

你們是來參觀的嗎？

嗯，那些呢，大約是一百二十萬年前的核桃喔。

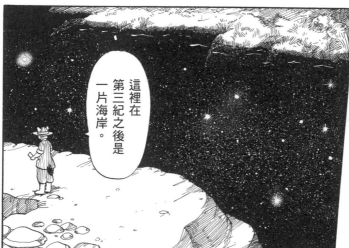

這裡在第三紀之後是一片海岸。

往下會挖到貝殼。

189

當時的模樣跟現在有河流過的地方很相像，鹽水會打上來，又退下。

這頭野獸呀，牠叫原牛。

牠叫原牛，是現代牛的祖先，以前數量很多呢。

喂，喂。

那邊的，別用十字鎬，小心一點挖。

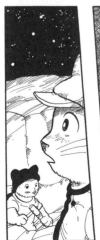

不，我需要牠作為證據。

你要做成標本嗎？

190

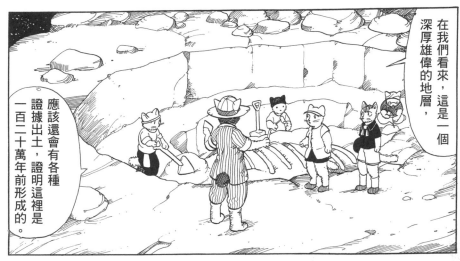

在我們看來，這是一個深厚雄偉的地層，

應該還會有各種證據出土，證明這裡是一百二十萬年前形成的。

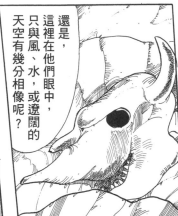

還是，這裡在他們眼中，只與風、水，或遼闊的天空有幾分相像呢？

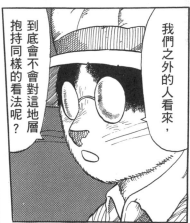

我們之外的人看來，到底會不會對這地層抱持同樣的看法呢？

那裡的正下方應該埋著肋骨啊，不是嗎？

喂！那邊也不可以用鏟子挖！

不過⋯⋯

懂了嗎？

那麼再見了。

這樣啊。

那麼，我們先告辭了。

時間到了，走吧。

兩人奔跑起來簡直像風一樣。

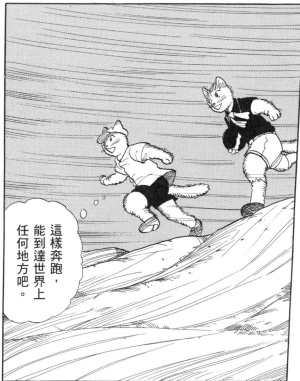

這樣奔跑，能到達世界上任何地方吧。

不會氣喘吁吁，膝蓋也不會發燙。

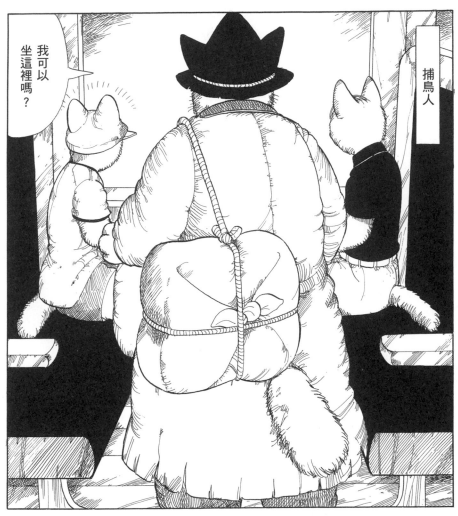

捕鳥人

我可以坐這裡嗎？

可以，沒問題。

沉默的盯著前面的時鐘。

喬凡尼懷著像是萬分寂寞，又像萬分悲傷的心情，

你們，要去什麼地方？

轟隆

是甲蟲。

哩

轟隆

轟隆

轟隆

我們什麼地方都去。

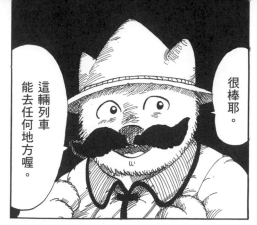

很棒耶。

這輛列車能去任何地方喔。

那你要去哪裡？

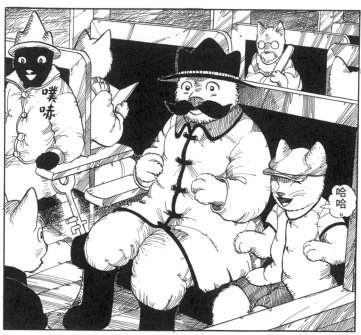

噗味

哈哈。

我是捕鳥人。

我馬上就要下車了。

哈哈哈哈！

195

鶴的數量很多嗎？

捕什麼鳥呢？

鶴、野雁、白鷺或天鵝。

很多啊，牠們從剛剛就在啼叫了，你沒聽到嗎？

現在也聽得到嘛

沒有。

火車的聲響和芒草的颯響之間，

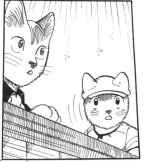

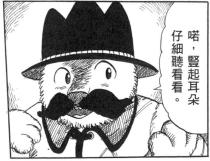

喏，豎起耳朵仔細聽看看。

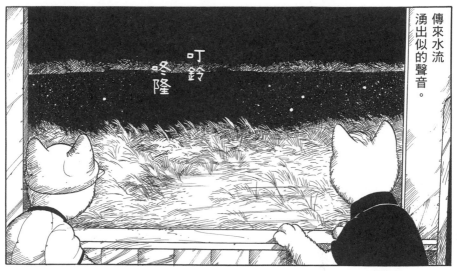

傳來水流湧出似的聲音。

叮鈴咚隆

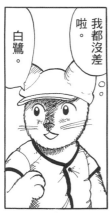

白鷺。

我都沒差啦。

你問鶴嗎？還是白鷺？

為什麼要捕鶴？

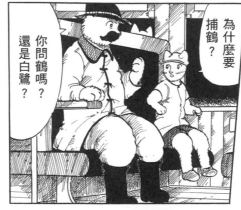

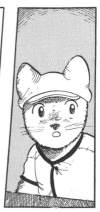

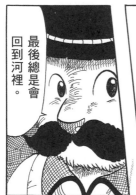

最後總是會回到河裡。

白鷺都是天河的沙子凝固後隱約成形的，

因為很容易抓。

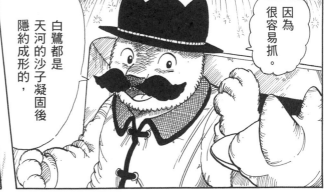

啪的壓住牠。

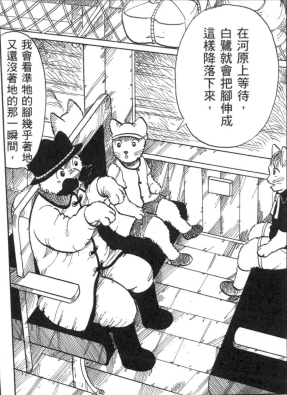

在河原上等待，白鷺就會把腳伸成這樣降落下來，

我會看準牠的腳幾乎著地又還沒著地的那一瞬間，

這麼一來，白鷺就會定住，安心的死去。

是標本嗎？

把白鷺做成押花嗎？

剩下的步驟應該很明顯吧，

只要做成押花就好。

不是標本，大家常常吃，不是嗎？

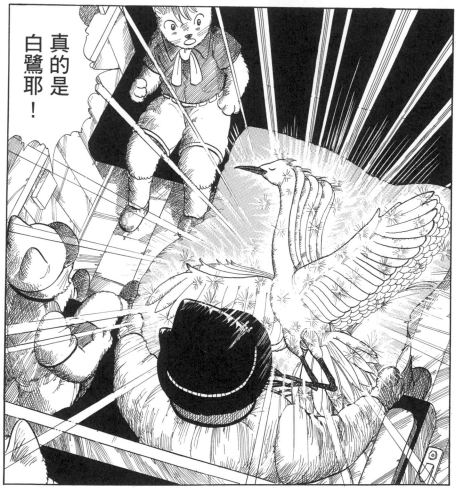

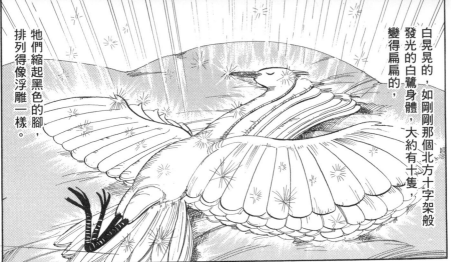

白晃晃的，如剛剛那個北方十字架般發光的白鷺身體，大約有十隻，變得扁扁的，

牠們縮起黑色的腳，排列得像浮雕一樣。

到底誰會吃白鷺啊？

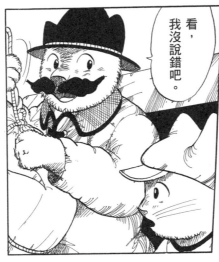

看，我沒說錯吧。

牠閉著眼睛耶。

啫。

不過野雁賣得更好呢。

野雁的花色美得多，處理起來也沒那麼費工夫。

好吃，每天都有訂單。

白鷺好吃嗎？

200

直接就可以吃了。

如何？嘗一點吧。

來，吃吃看。

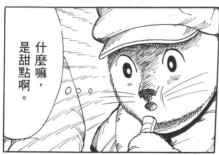

什麼嘛，是甜點啊。

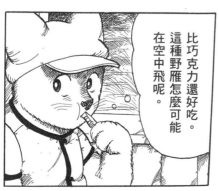

比巧克力還好吃。這種野雁怎麼可能在空中飛呢。

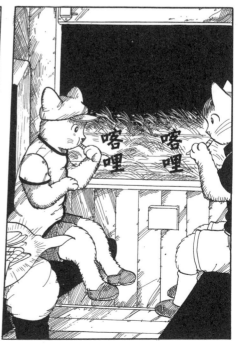

喀哩 喀哩

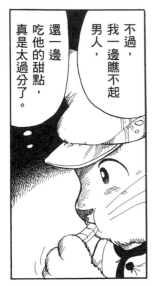

不過，我一邊瞧不起男人，還一邊吃他的甜點，真是太過分了。

這男人一定是在原野上的某處開甜點舖。

唉呀，收下您賣錢的東西，真不好意思呢。

要不要吃一口啊？

再嘗一點吧。

呃，不用了。

哈，很厲害喲。

今年候鳥的情況如何？

不會，別客氣。

前天的第二節開始，

電話就東一通西一通來，抱怨我們為什麼不合規定的讓燈塔的光一下亮、一下暗。

什麼啊，那才不是我們害的，是候鳥聚成黑壓壓一大片，

這些蠢蛋，找我抱怨也沒用啦。

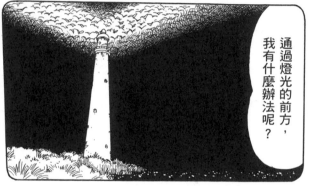

通過燈光的前方，我有什麼辦法呢？

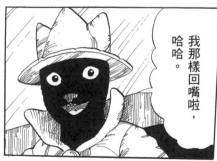

我那樣回嘴啦，哈哈。

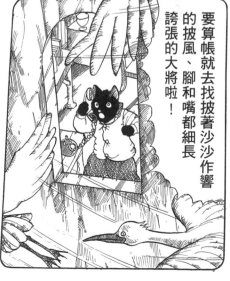

要算帳就去找披著沙沙作響的披風、腳和嘴都細長誇張的大將啦！

因為吃白鷺之前，得先將牠掛在天河的水燈上十天。

為什麼白鷺處理起來比較費工夫呢？

一定要這樣，還要埋在沙裡三、四天。

但這不是鳥肉，只是甜點吧。

窣

這樣一來，水銀會全部蒸發，就能吃了。

對了對了，我得在這下車才行。

沙

他跑去哪啦？

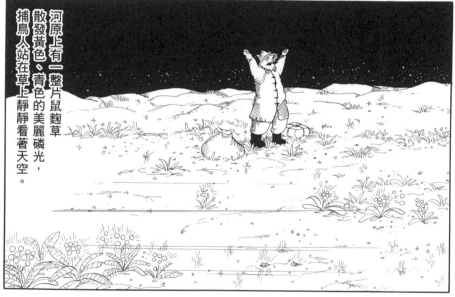

河原上有一整片鼠麴草散發黃色、青色的美麗磷光，捕鳥人佇站在草上靜靜看著天空。

啊！

希望鳥兒在火車跑遠前趕快飛下來。

一定是要再抓些鳥吧。

到那裡去了，太神奇了。

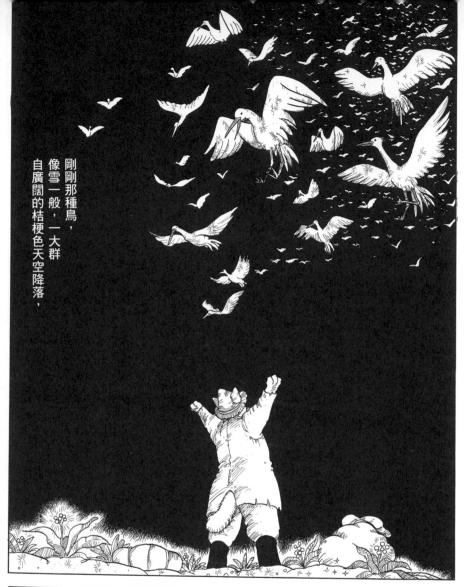

剛剛那種鳥，
像雪一般，一大群
自廣闊的桔梗色天空降落，

笑盈盈

跟訂單量完全相同。

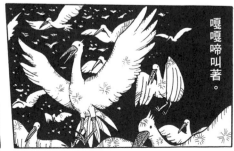

嘎嘎啼叫著。

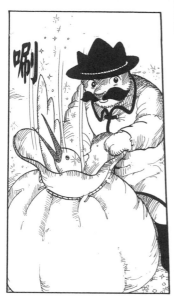

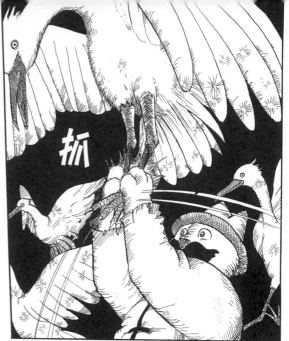

不過到最後，牠們全都隱隱發白，閉上了眼睛。

白鷺像螢火蟲一樣，明滅著耀眼的藍光。

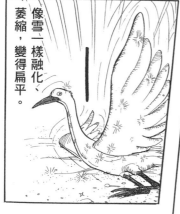

像雪一樣融化、萎縮，變得扁平。

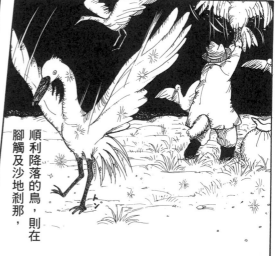

順利降落的鳥，則在腳觸及沙地剎那，

短暫在沙子上
維持鳥的形狀。

不過，
明滅個兩、三次後，

轉眼間，
便像熔礦爐
倒出來的銅漿
那樣，

在沙子或小碎石間
化開。

便與周圍的沙石
融為一體。

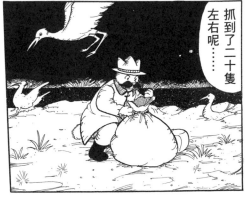

抓到了二十隻
左右呢……

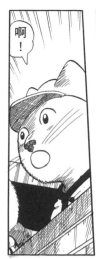

啊
！

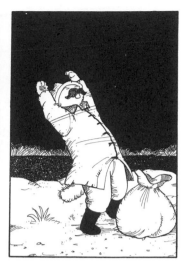

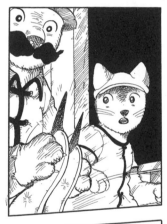

做適合自己的
工作賺錢真好，
沒有更好的事了。

啊，
真是舒爽。

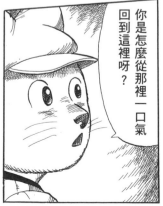

你是怎麼從那裡一口氣
回到這裡呀？

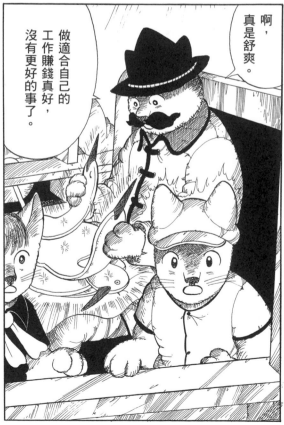

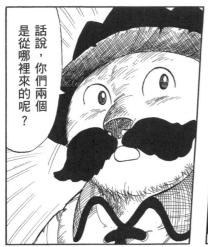

怎麼來？我想過來，就過來了呀。

話說，你們兩個是從哪裡來的呢？

卡帕涅拉的臉紅通通的，試圖要回想起什麼。

從哪來的呢……想不起來了。

．．．．．．

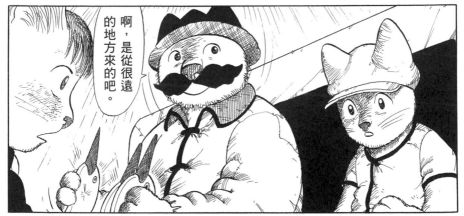

啊，是從很遠的地方來的吧。

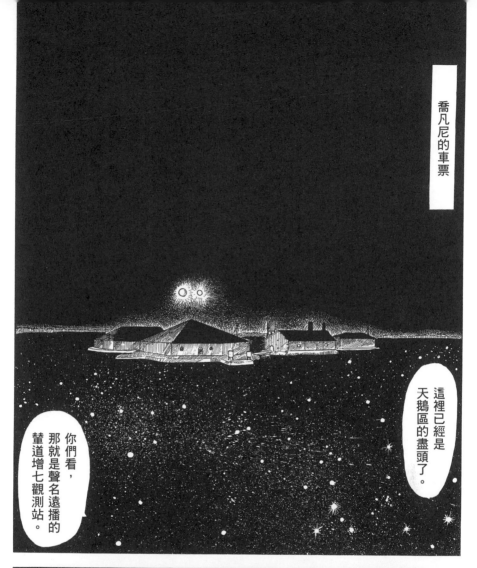

這裡已經是天鵝區的盡頭了。

你們看，那就是聲名遠播的輦道增七觀測站。

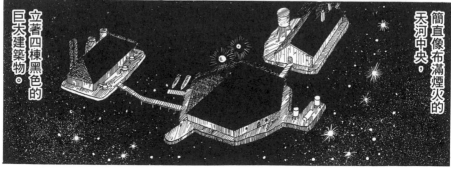

簡直像布滿煙火的天河中央，

立著四棟黑色的巨大建築物。

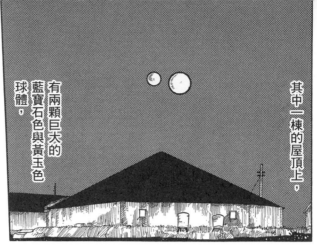

其中一棟的屋頂上，

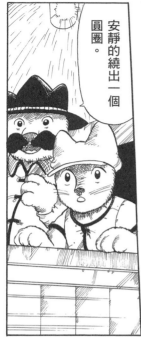

安靜的繞出一個圓圈。

有兩顆巨大的藍寶石色與黃玉色球體，

那是測量水流速度的機器。

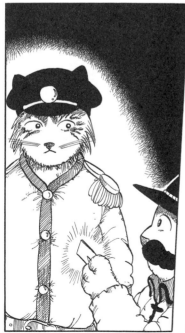

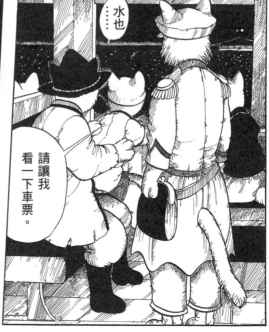

水也……

請讓我看一下車票。

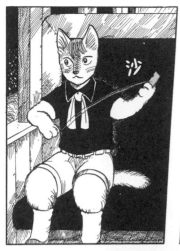

啊。

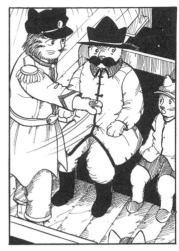

找來找去

卡帕涅拉拿出一張小小的鼠灰色車票。

管它是什麼，拿去吧。

口袋裡原本就有這個嗎？

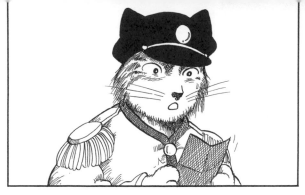

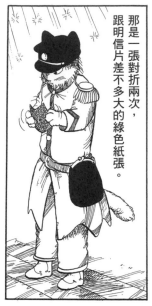

那是一張對折兩次，跟明信片差不多大的綠色紙張。

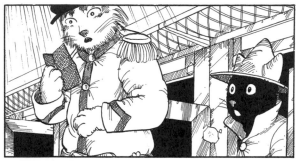

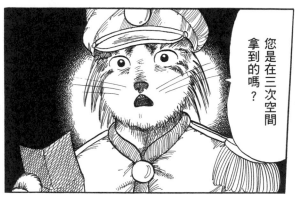

好像是某種證書之類的……

您是在三次空間拿到的嗎？

下一個第三時左右……

好的，我們將在

我不太清楚耶。

抵達南十字星。

一整片唐草紋當中，印著十來個古怪的字。

這張紙到底是⋯⋯

看著看著，感覺好像會被吸進去。

唉呀，這可不得了。

215

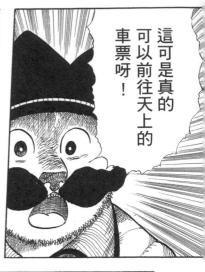

這可是真的可以前往天上的車票呀！

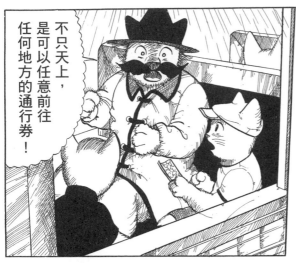

不只天上，是可以任意前往任何地方的通行券！

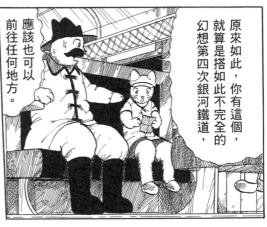

原來如此，你有這個，就算是搭如此不完全的幻想第四次銀河鐵道，應該也可以前往任何地方。

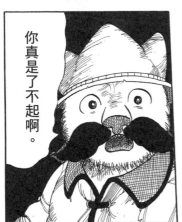

你真是了不起啊。

就快到天鷹車站囉。

真是了不起。

我聽不太懂。

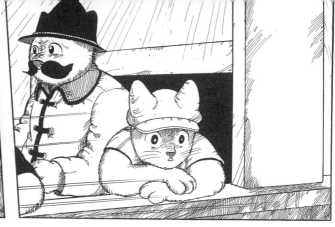

捕鳥人一下子去抓白鷺，抓到就開心的說真舒爽，

接著用白色的布裹起來，

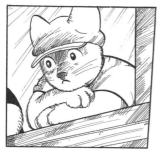

一下子側眼看別人的車票，露出吃驚的樣子，然後慌張的稱讚起來。

只要這個人能獲得真正的幸福，要我站在那發光銀河的河原捕鳥，

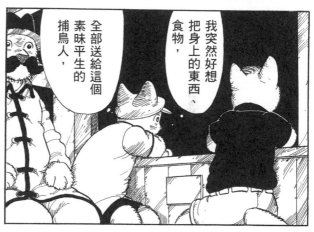

全部送給這個素昧平生的捕鳥人，

我突然好想把身上的東西食物，

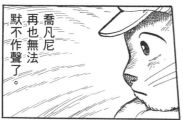

喬凡尼再也無法默不作聲了。

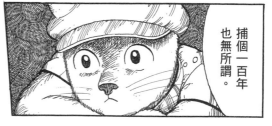

捕個一百年也無所謂。

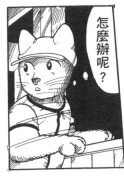

怎麼辦呢？

……那樣問就太唐突了。

你真正想要的事物，到底是什麼呢？

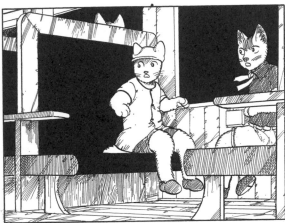

是啊，我也有一樣的想法。

我為什麼不和他多說一點話呢？

會在哪裡和他再次相遇呢？

他去哪了呢？

那個人去哪裡？

也是第一次說這種話。

我第一次有這麼古怪的感覺，

我原本覺得那個人很礙事，

所以感覺好難受啊。

好像有蘋果的味道呢。

應該不會有野玫瑰才對啊。

現在是秋天，

真的是蘋果的味道喔，還有野玫瑰。

是因為我剛剛想到蘋果嗎？

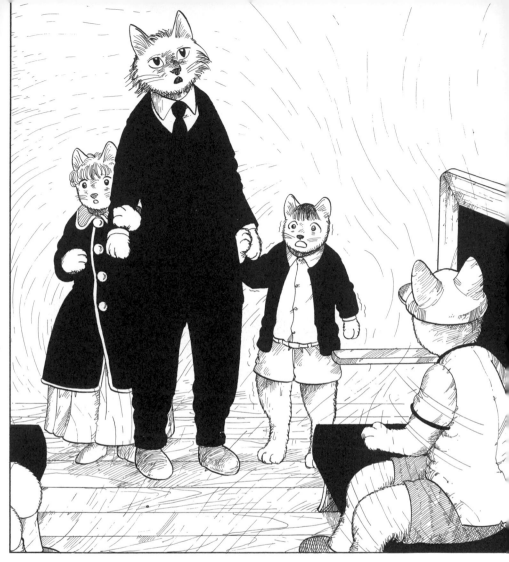

哇，真美。

唉呀，這裡是哪裡啊？

赤腳……

啊，這裡是
蘭開夏吧。

不對，
是康乃狄克州……
不對。

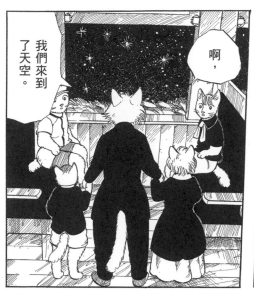

啊，

我們來到
了天空。

我們要前往
天上。

你看，
那標誌是
天上的標誌。

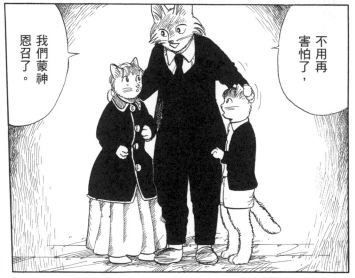

不用再
害怕了，

我們蒙神
恩召了。

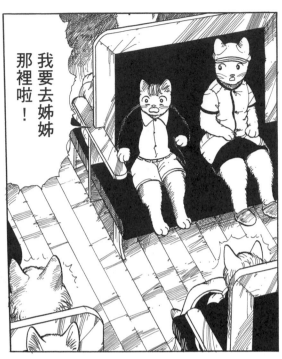

我要去姊姊那裡啦！

嗚嗚嗚

爸爸和菊代姊姊還有工作，

不過他們很快就會跟來了。

她還心想，我的寶貝阿志現在不知道正唱著什麼樣的歌？

更要緊的是，你們的媽媽已經等了好久好久呀。

在下雪的早晨，大家正手牽手繞著茂密的接骨木叢玩耍吧？

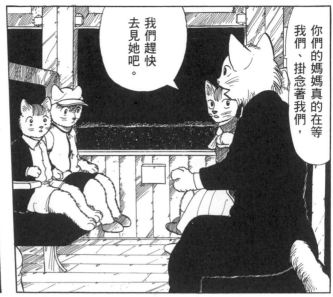

你們的媽媽真的在等我們、掛念著我們，

我們趕快去見她吧。

嗯，不過，要是沒搭上那艘船就好了。

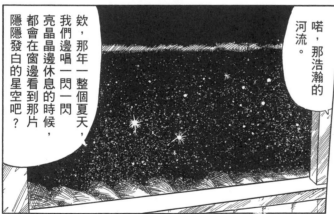

欸，那年一整個夏天，我們邊唱一閃一閃亮晶晶邊休息的時候，都會在窗邊看到那片隱隱發白的星空吧？

唔，那浩瀚的河流。

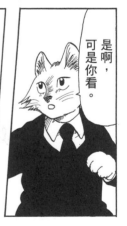

是啊，可是你看。

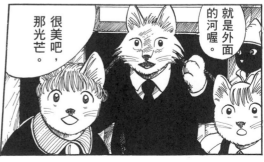

就是外面的河喔。

很美吧，那光芒。

已經沒什麼好悲傷的了。

223

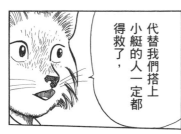

代替我們搭上小艇的人一定都得救了，

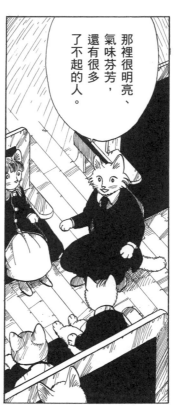

那裡很明亮、氣味芬芳，還有很多了不起的人。

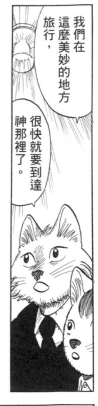

我們在這麼美妙的地方旅行，很快就要到達神那裡了。

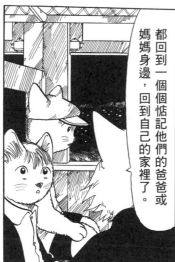

都回到一個個惦記他們的爸爸或媽媽身邊，回到自己的家裡了。

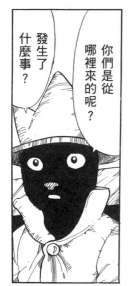

發生了什麼事？

你們是從哪裡來的呢？

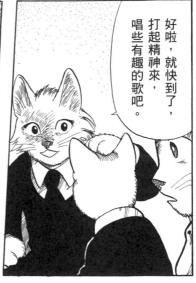

好啦，就快到了，打起精神來，唱些有趣的歌吧。

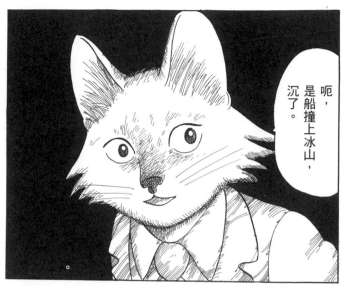

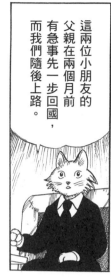

這兩位小朋友的父親在兩個月前有急事先一步回國，而我們隨後上路。

呃，是船撞上冰山，沉了。

我是大學生，受雇擔任他們的家教。

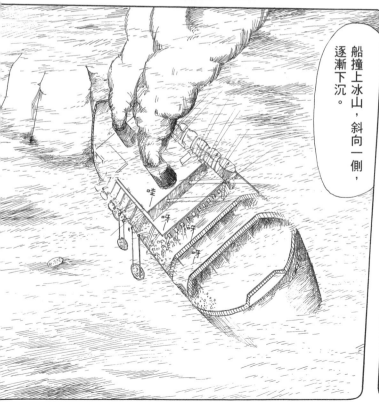

船撞上冰山，斜向一側，逐漸下沉。

不過在航行的第十二天，也就是今天或昨天……

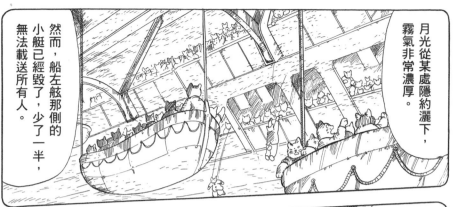

月光從某處隱約灑下，霧氣非常濃厚。

然而，船左舷那側的小艇已經毀了，少了一半，無法載送所有人。

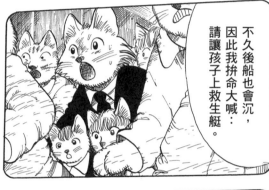

不久後船也會沉，因此我拚命大喊：請讓孩子上救生艇。

附近的人立刻讓路，並為孩子祈禱。

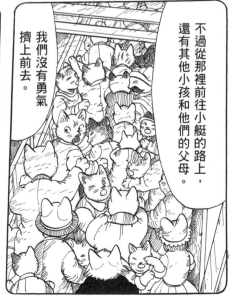

不過從那裡前往小艇的路上，還有其他小孩和他們的父母。

我們沒有勇氣擠上前去。

不過，我覺得讓他們獲救是我的義務，

因此開始將兩人往前推。

但我又覺得，與其拼命為他們找生路，大家一起到神的身邊，才是對他們而言真正的幸福吧。

後來我又改變了想法，由我一個人背負背棄神的罪名吧，一定要讓他們得救。

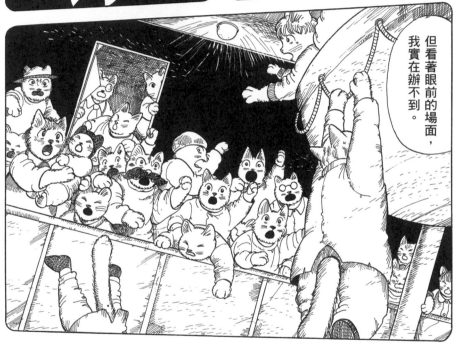

但看著眼前的場面，我實在辦不到。

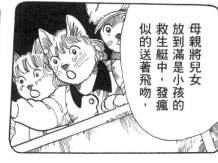

母親將兒女放到滿是小孩的救生艇中，發瘋似的送著飛吻，

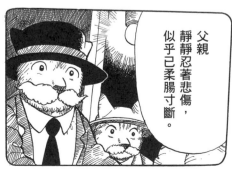

父親靜靜忍著悲傷，似乎已柔腸寸斷。

227

不久，船開始迅速下沉。

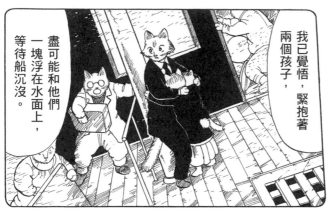

我已覺悟，緊抱著兩個孩子。

盡可能和他們一塊浮在水面上，等待船沉沒。

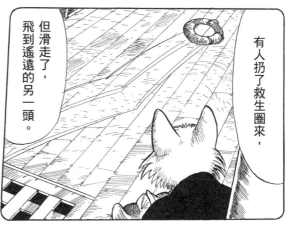

有人扔了救生圈來，

但滑走了，飛到遙遠的另一頭。

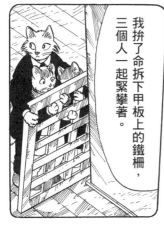

我拼了命拆下甲板上的鐵柵，三個人一起緊攀著。

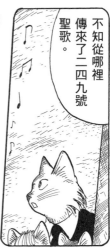

不知從哪裡傳來了二四九號聖歌。

很快的，大家開始用各國的語言齊唱。

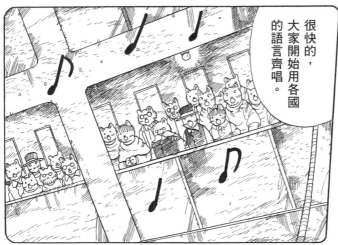

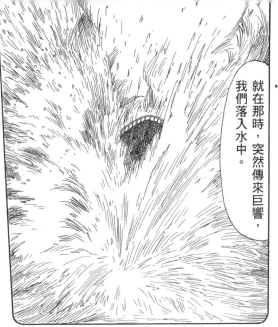

就在那時，突然傳來巨響，我們落入水中。

我想已經被捲入漩渦之中了吧，於是抱緊了他們

接著我感覺，一陣恍惚

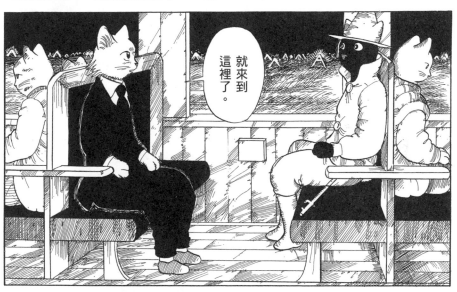

就來到這裡了。

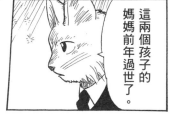

這兩個孩子的媽媽前年過世了。

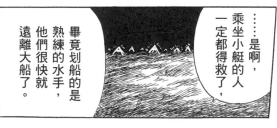

……是啊，乘坐小艇的人一定都得救了，

畢竟划船的是熟練的水手，他們很快就遠離大船了。

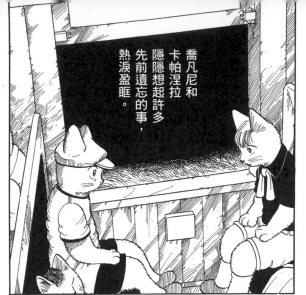

附近傳來小小的禱告聲。

喬凡尼和卡帕涅拉隱隱想起許多先前遺忘的事，熱淚盈眶。

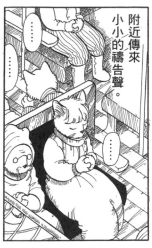

啊，那片大海是不是叫太平洋啊？

有個人在漂著冰山的極北之海，搭著小小的船，與風、潮水、嚴寒搏鬥，一心一意的工作著。

總覺得，真的好同情那個人。

我到底該怎麼做，才能讓那個人幸福呢？

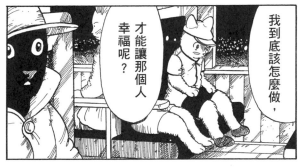

你不知道什麼是幸福。

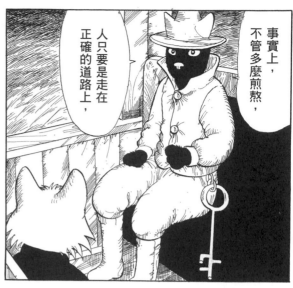

事實上，不管多麼煎熬，人只要是走在正確的道路上，就會一步一步靠近真正的幸福，路是下坡並沒有分別。

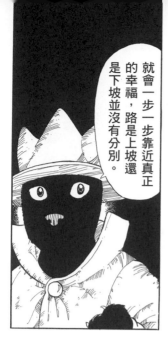

是下坡並沒有分別。

嗯，是啊。

不過，抵達至高的幸福前，

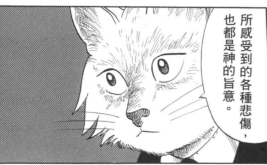

所感受到的各種悲傷，也都是神的旨意。

那對姊弟累壞了，各自攤坐在座位上，睡著了。

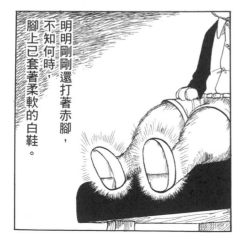

明明剛剛還打著赤腳，不知何時，腳上已套著柔軟的白鞋。

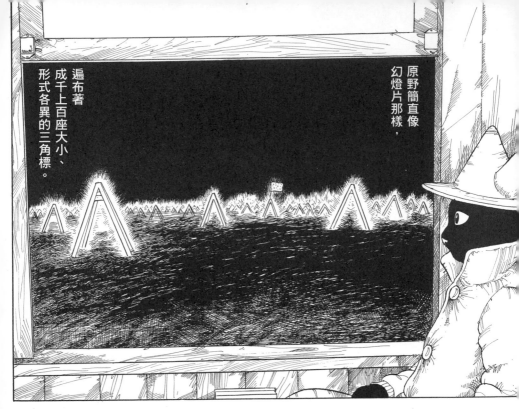

原野簡直像幻燈片那樣，

遍布著成千上百座大小、形式各異的三角標。

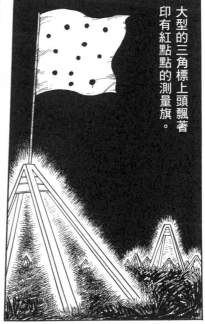

大型的三角標上頭飄著印有紅點點的測量旗。

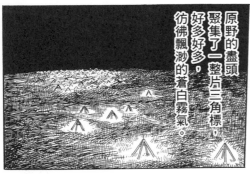

原野的盡頭聚集了一整片三角標，好多好多，彷彿飄渺的蒼白霧氣。

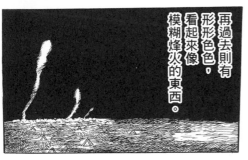

再過去則有形形色色，看起來像模糊烽火的東西。

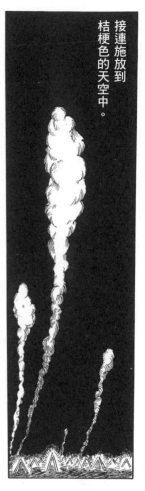

接連施放到桔梗色的天空中。

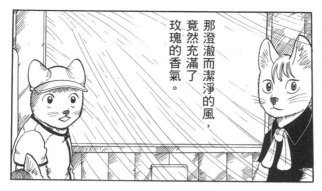

那澄澈而潔淨的風，竟然充滿了玫瑰的香氣。

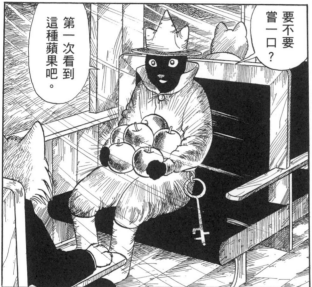

要不要嘗一口？

第一次看到這種蘋果吧。

這裡有這樣的蘋果嗎？

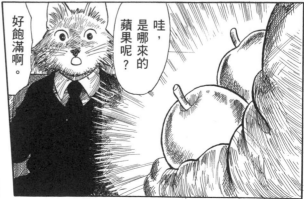

好飽滿啊。

哇，是哪來的蘋果呢？

233

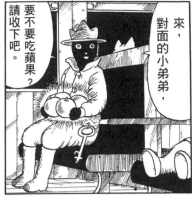

要不要吃蘋果？請收下吧。

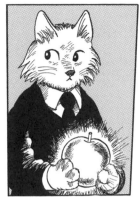

來，對面的小弟弟，

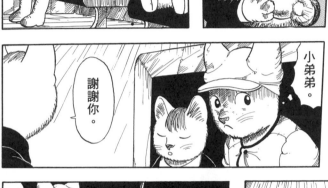

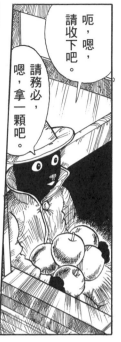

呃，嗯，請收下吧。

請務必，嗯，拿一顆吧。

謝謝你。

小弟弟。

謝謝你。

終於空出雙手了。

234

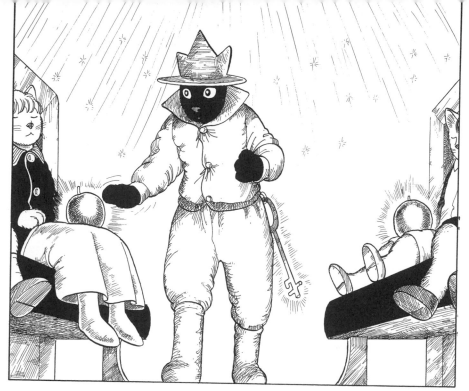

這麼漂亮的蘋果是哪裡種的呢？

非常感謝你。

務農也不怎麼費力。

田地會自行長出好作物，這是一定的。

當然是這一帶有人務農，

只要撒下想種的種子，作物就會不斷自行熟成。

稻米也像太平洋側那裡的一樣，沒有殼，大十倍，氣味也很香。

不過你們要去的那個方向已經沒有農田了。

蘋果也好、甜點也罷，都沒有一點渣滓，吃下去，會化為每個人身上獨有的、各自不同的香氣，從毛孔散發出來。

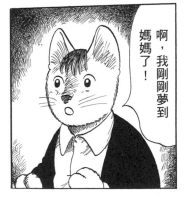

啊，我剛剛夢到媽媽了！

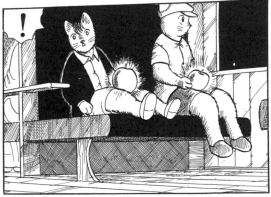

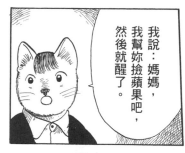

我說：媽媽，我幫妳撿蘋果吧，然後就醒了。

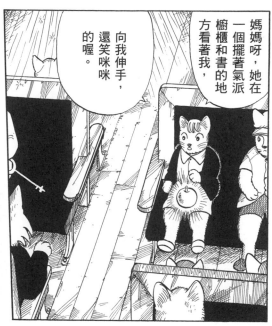

媽媽呀，她在一個擺著氣派櫥櫃和書的地方看著我，

向我伸手，還笑咪咪的喔。

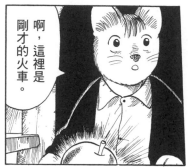

啊，這裡是剛才的火車。

唉呀，小薰姊姊還在睡，我來叫醒她吧。

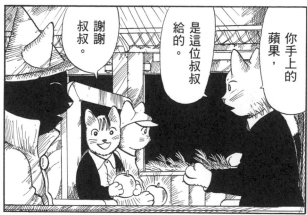

你手上的蘋果，是這位叔叔給的。

謝謝叔叔。

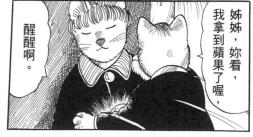

姊姊，妳看，我拿到蘋果了喔，醒醒啊。

流暢的散發出灰色光芒，蒸發殆盡。

好不容易削下的一圈圈漂亮果皮，變得像開瓶器般落向地面的途中，

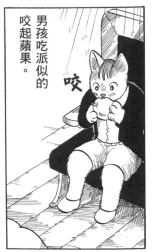

男孩吃派似的咬起蘋果。

咬

河川下游處的對岸，一大片青翠茂盛的樹林映入眼簾。

兩人將蘋果放進口袋收好。

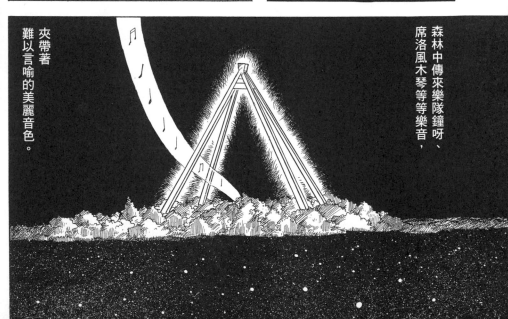

森林中傳來樂隊鐘呀、席洛風木琴等等樂音，夾帶著難以言喻的美麗音色。

隨風飄揚而來，彷彿要融化你，滲入你。

靜靜聽著樂音，

掠過太陽的臉龐。

也宛如白皙如蠟的露水

四周宛如一片毯子，攤開了一整片黃色或淺綠色的明亮原野。

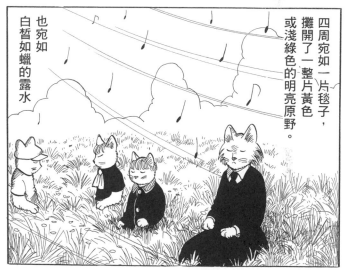

啊，那隻烏鴉！

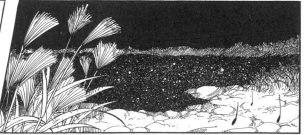

239

哈哈！

不是烏鴉，全都是喜鵲！

是喜鵲，頭後方有一撮翹起的毛。

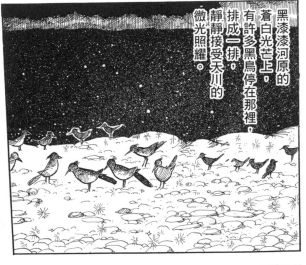

黑漆漆河原的蒼白光芒上，有許多黑鳥停在那裡，排成一排，靜靜接受天川的微光照耀。

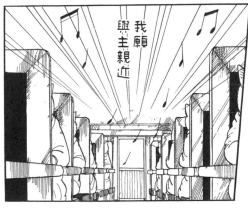

我願與主親近

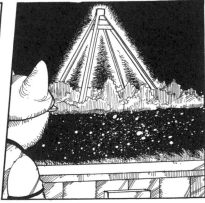

240

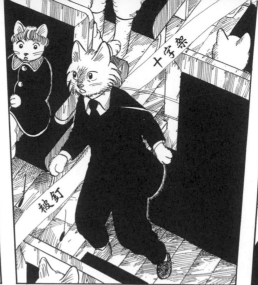

高掛我身

啊。

被釘

十字架

縱然

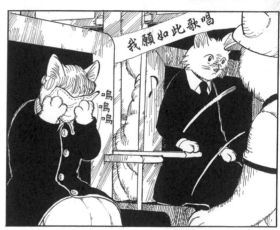

我願如此歌唱

嗚嗚嗚

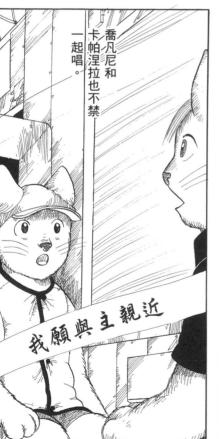

喬凡尼和
卡帕涅拉也不禁一
起唱。

我願與主親近

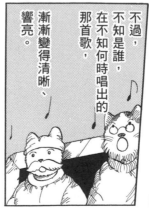

不過，
不知是誰，
在不知何時唱出的
那首歌，
漸漸變得清晰、
響亮。

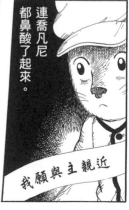

連喬凡尼
都鼻酸了起來。

我願與主親近

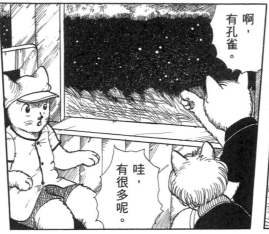

啊，有孔雀。

哇，有很多呢。

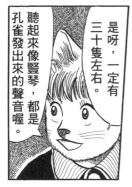

聽起來像豎琴，都是孔雀發出來的聲音喔。

是呀，一定有三十隻左右。

對耶，剛剛也聽到了孔雀的叫聲。

轟隆
轟隆

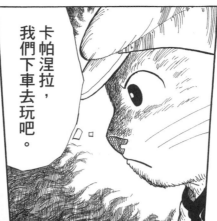

卡帕涅拉,
我們下車去玩吧。

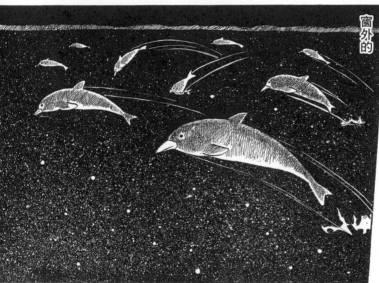

窗外的

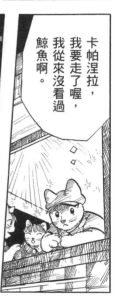

卡帕涅拉,
我要走了喔,
我從來沒看過
鯨魚啊。

河流一分
為二。

海豚,
已經不見蹤影了。

243

紅旗

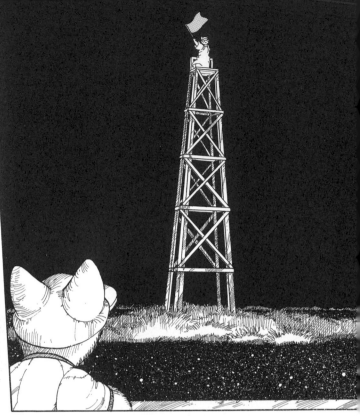

藍旗

沙沙

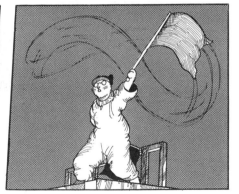

好像交響樂團的指揮啊。

定住

嘩啦

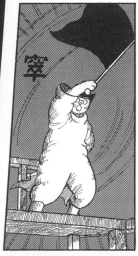

窣

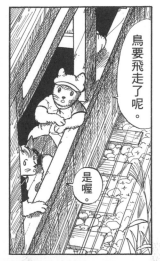

鳥要飛走了呢。

是喔。

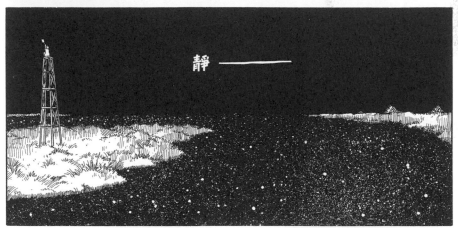

靜———

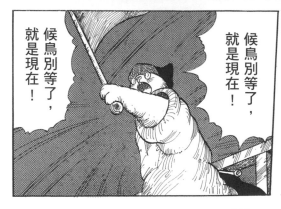

候鳥別等了，就是現在！

候鳥別等了，就是現在！

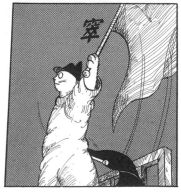

窣

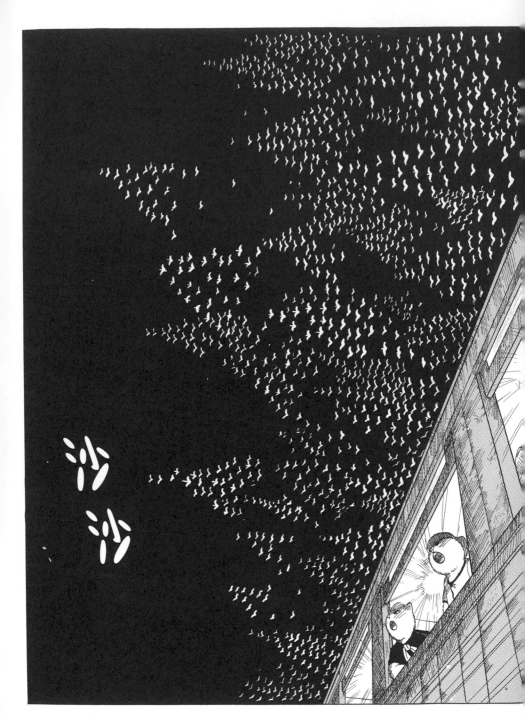

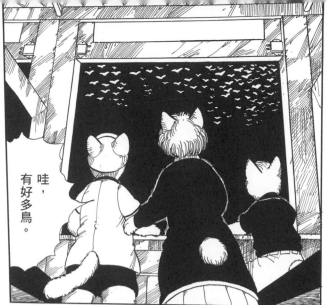

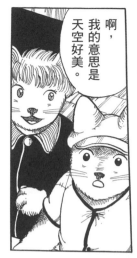

啊，
我的意思是
天空好美。

哇，
有好多鳥。

沒大沒小，
真討厭。

一定是因為
某個地方要
放烽火了。

他在向候鳥
打信號。

那個人在訓練
鳥嗎？

悄聲

轟隆

轟隆

247

真想把頭縮起來，

在明亮的地方露臉好難受。

我得讓自己的內心更美麗、心胸更寬闊才行。

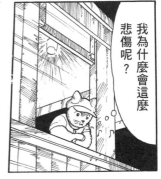

我為什麼會這麼悲傷呢？

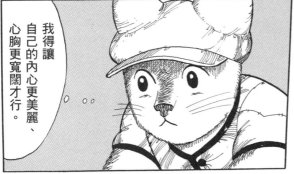

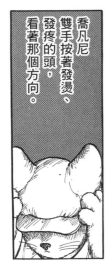

喬凡尼雙手按著發燙、發疼的頭，看著那個方向。

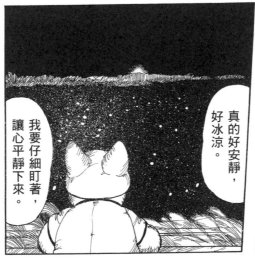

我要仔細盯著，讓心平靜下來。

真的好安靜，好冰涼。

遙遠、遙遠的對岸，有煙霧般的藍色小火焰。

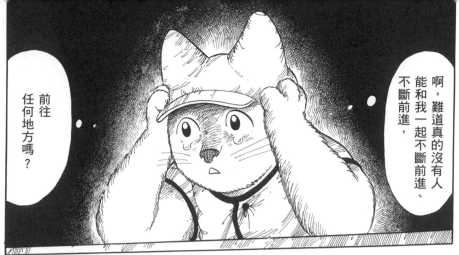

啊，難道真的沒有人能和我一起不斷前進、不斷前進，

前往任何地方嗎？

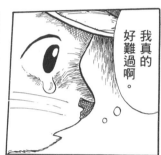

我真的好難過啊。

卡帕涅拉跟那女孩聊得那麼愉快，

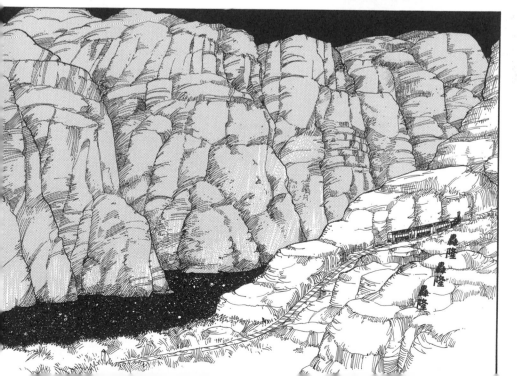

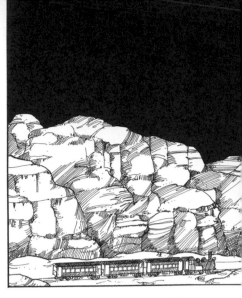

葉片呈波浪狀縮起，

是玉米。

啊，

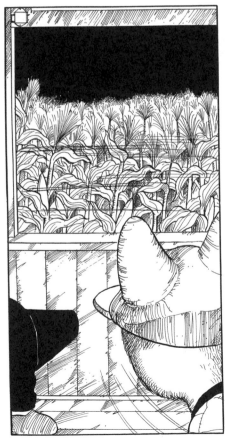

珍珠般的玉米粒也依稀可見。

下方有美麗的綠色大苞吐出紅毛，

咦，是玉米。

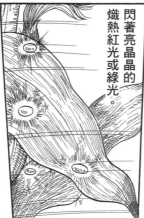

閃著亮晶晶的熾熱紅光或綠光。

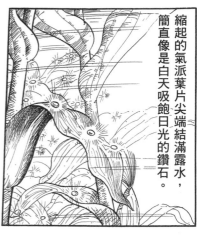

縮起的氣派葉片尖端結滿露水，簡直像是白天吸飽日光的鑽石。

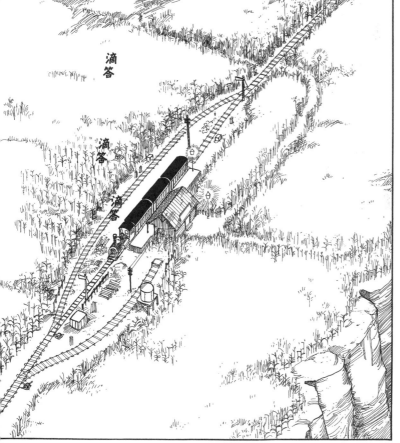

滴答

滴答

滴答

應該是吧。

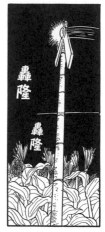

轟隆

轟隆

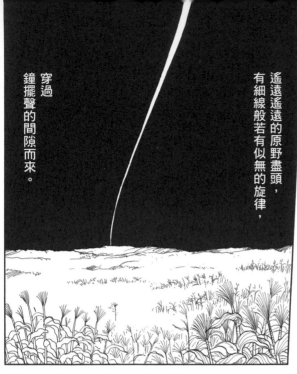

遙遙遙遠的原野盡頭，有細線般若有似無的旋律，

穿過鐘擺聲的間隙而來。

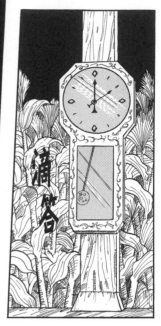

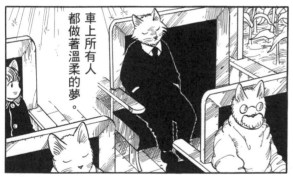

車上所有人都做著溫柔的夢。

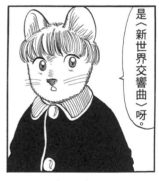

是〈新世界交響曲〉呀。

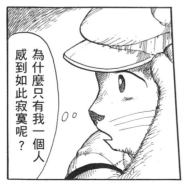

為什麼只有我一個人感到如此寂寞呢？

這裡這麼安靜又美好，為什麼我的心情沒辦法變得愉快呢？

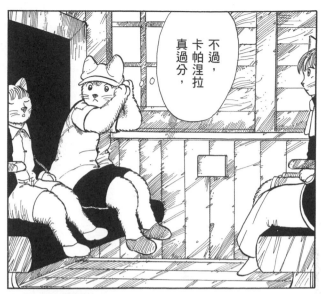

不過，卡帕涅拉真過分，

明明和我一起搭火車，卻和那女生聊個不停。

真的好難過。

嗶─

轟隆

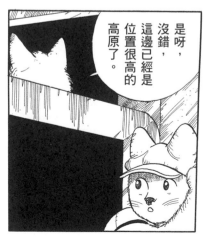

是呀，沒錯，這邊已經是位置很高的高原了。

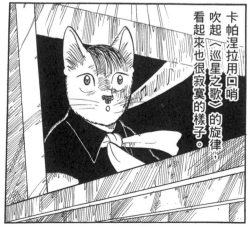

卡帕涅拉用口哨吹起《巡星之歌》的旋律，看起來也很寂寞的樣子。

253

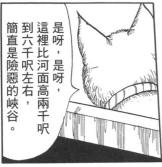

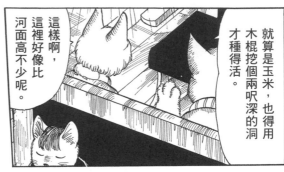

就算是玉米，也得用木棍挖個兩呎深的洞才種得活。

這樣啊，這裡好像比河面高不少呢。

是呀，是呀，這裡比河面高兩千呎到六千呎左右，簡直是險惡的峽谷。

這裡該不會是科羅拉多高原？

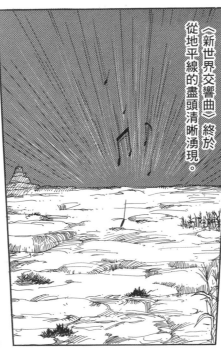

《新世界交響曲》終於從地平線的盡頭清晰湧現。

啊呀。

在追火車吧。

跑過來了，哇啊，他跑過來了，

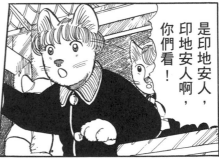

是印地安人啊，印地安人，你們看！

254

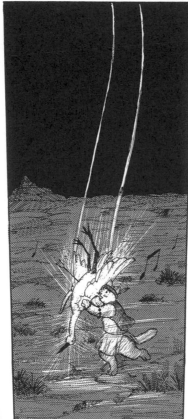

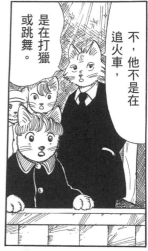

不，他不是在
追火車，
是在打獵
或跳舞。

咻

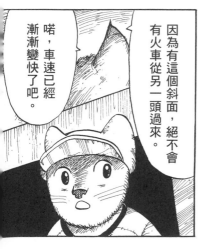

喏，車速已經
漸漸變快了吧。

因為有這個斜面，絕不會
有火車從另一頭過來。

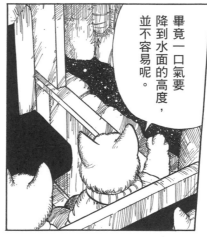

畢竟一口氣要
降到水面的高度，
並不容易呢。

嗯，從這裡開始
就是下坡了。

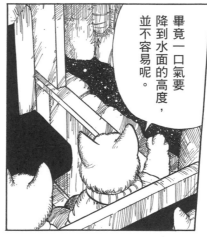

鐵路延伸到懸崖邊時，往下便可窺見一小段晶亮的銀河。

喬凡尼的心情

漸漸開朗起來了。

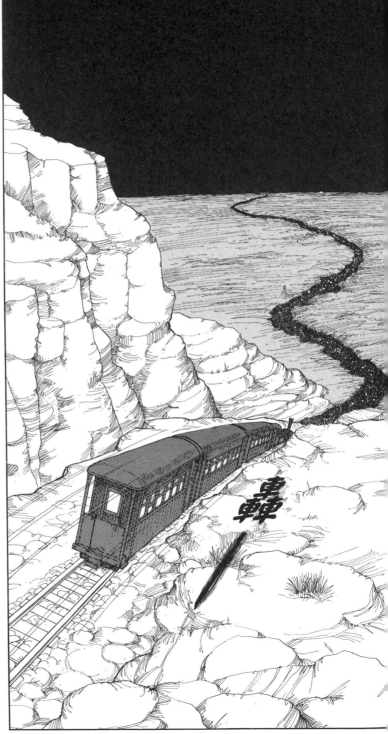

轟轟

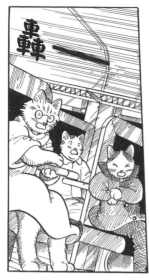

唷！

河岸遍地開著
淡紅色的長萼瞿麥。

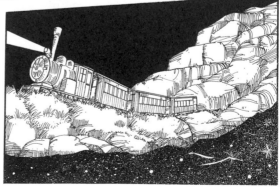

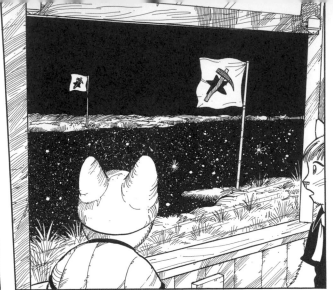

那是什麼旗子？

我也不知道，地圖上沒畫。

那裡停著一艘鐵船耶。

是啊。

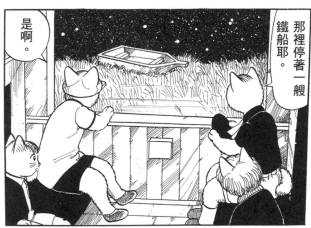

是不是在架橋啊？

啊，那是工兵的旗子啦。

正在進行架橋演習吧。

不過沒看到軍隊的蹤影。

閃亮

爆破了，爆破了喔！

轟轟

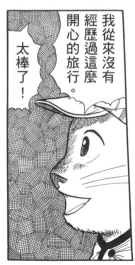

太棒了！

我從來沒有經歷過這麼開心的旅行。

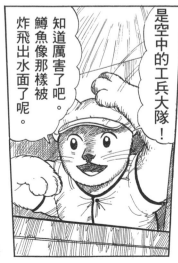

知道厲害了吧。鱒魚像那樣被炸飛出水面了呢。

是空中的工兵大隊！

不過距離很遙遠，所以剛剛才沒看到小的。

有吧。有大魚，也有小魚吧。

不知道有沒有小魚呢。

剛剛的鱒魚，近看應該有這麼大吧。

水中應該有很多吧。

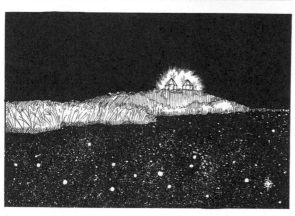

那一定是雙子星的宮殿啦！

雙子星做過什麼事？我想聽！

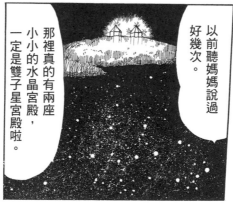

那裡真的有兩座小小的水晶宮殿，一定是雙子星宮殿啦。

以前聽媽媽說過好幾次。

雙子星的宮殿是什麼啊？

我知道！

雙子星到原野上玩，結果和烏鴉吵架了，對吧。

不是啦，是在銀河的岸邊呀，對吧。

媽媽是那樣說的……

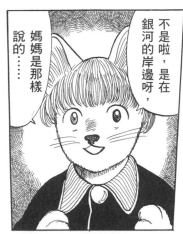

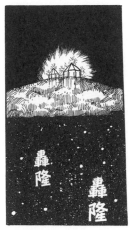

也就是說，他們正在那裡吹笛子嗎？

那是另一個故事。

討厭啦，阿志，

然後彗星發出嘰嘰呼呼、嘰嘰呼呼的聲音跑了過來。

對對對，我知道，我來說吧。

去不了啦，已經從海裡升起了喔。

現在往海邊去了。

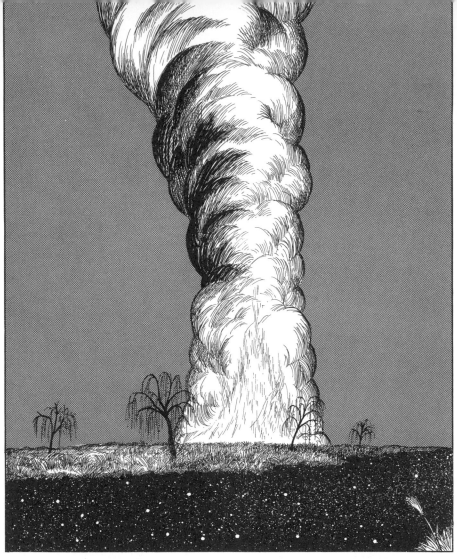

楊樹呀，一切的一切
都黑漆漆的在紅光中透出。

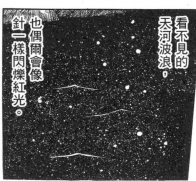

看不見的
天河波浪，

也偶爾會像
針一樣閃爍紅光。

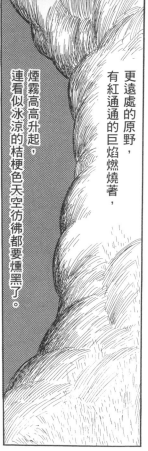

更遠處的原野，有紅通通的巨焰燃燒著，煙霧高高升起，連看似冰涼的桔梗色天空彷彿都要燻黑了。

變得比鋰還要美麗，令人醉心。

顏色比紅寶石還要紅，呈現透明狀，

火焰燃燒著，

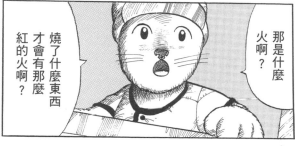

那是什麼火啊？

燒了什麼東西才會有那麼紅的火啊？

是蠍火。

啊，我知道。

什麼是蠍火？

那火到現在還在燃燒。爸爸講過這故事好幾次。

有蠍子被燒死了，

蠍子是一種蟲子吧。

對，蠍子是蟲子喔，但是是好蟲。

蠍子不是好蟲啊，我在博物館看過泡在酒精裡的蠍子。

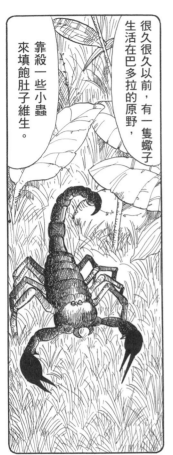

很久很久以前，有一隻蠍子生活在巴多拉的原野，靠殺一些小蟲來填飽肚子維生。

牠的尾巴有長這樣的鉤子，老師說被刺到會死掉的。

對啊，但蠍子是好蟲喔。我爸爸是這樣說的。

結果有一天，鼬鼠發現了牠，差點把牠吃掉。

牠拚了命逃啊逃，直到即將被逮住的那一刻，

前方突然出現一口井，牠掉了進去。

264

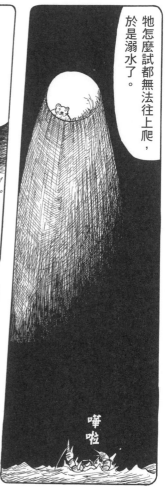

牠怎麼試都無法往上爬，於是溺水了。

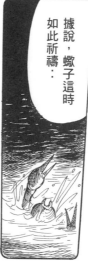

據說，蠍子這時如此祈禱：

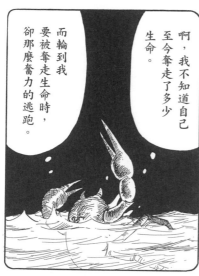

啊，我不知道自己至今奪走了多少生命。

而輪到我要被奪走生命時，卻那麼奮力的逃跑。

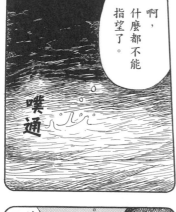

啊，什麼都不能指望了。

雖然逃了，最後還是落到這樣的下場。

噗通

嘩啦

這麼一來，鼬鼠也可以因為我多活一天吧。

為什麼我不默默將身體交給鼬鼠呢？

265

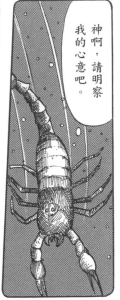

神啊，請明察我的心意吧。

請不要白白捨棄我的生命，接下來請一定要⋯⋯

使用我的身體，成就大家真正的大家真正的幸福。

蠍子這麼說。

結果不知不覺間，蠍子發現

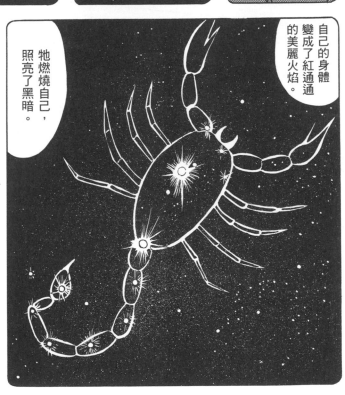

自己的身體變成了紅通通的美麗火焰。

牠燃燒自己，照亮了黑暗。

爸爸說，蠍子現在也還燃燒著呢。

真的是那團蠍火呢。

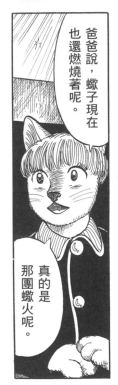

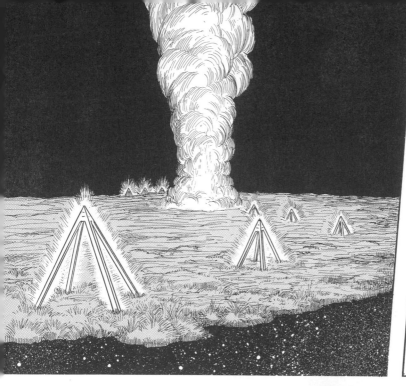

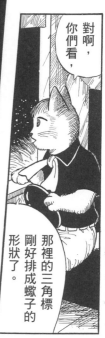

對啊，你們看，

那裡的三角標剛好排成蠍子的形狀了。

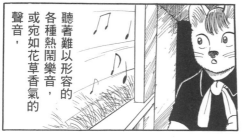

聽著難以形容的各種熱鬧樂音，或宛如花草香氣的聲音，

以及口哨，或者人們七嘴八舌的說話聲。

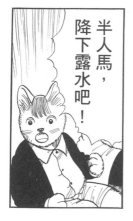

半人馬，降下露水吧！

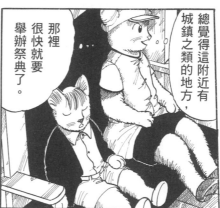

那裡很快就要舉辦祭典了。

總覺得這附近有城鎮之類的地方，人們

267

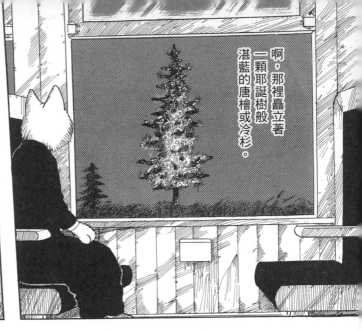

啊，那裡聳立著一顆耶誕樹般湛藍的唐檜或冷杉。

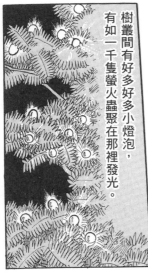

樹叢間有好多好多小燈泡，有如一千隻螢火蟲聚在那裡發光。

（※原作缺一張原稿）

啊，對了。今晚是半人馬祭呢。

是啊，這裡是半人馬村喔。

我想再搭一下火車啊。

準備下車吧。

南十字星就快到了，

我丟球絕對不會丟歪。

268

討厭！我想多搭一下火車再走！

一定要在這裡下車。

和我們一起繼續搭車吧，我們身上有可以搭到任何地方的車票。

但是我們不下車不行。因為這裡是前往天上的地方。

不要到天上也沒關係嘛。

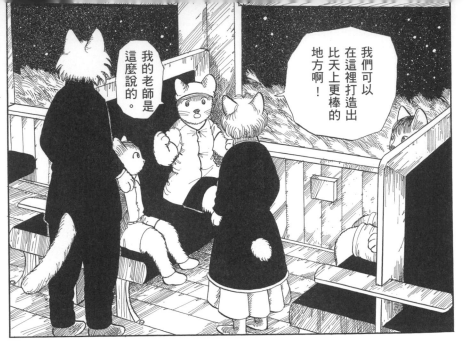

我的老師是這麼說的。

我們可以在這裡打造出比天上更棒的地方啊！

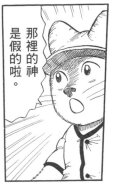

那裡的神是假的啦。

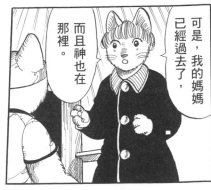

可是，我的媽媽已經過去了，而且神也在那裡。

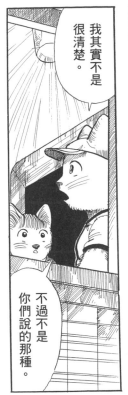

我其實不是很清楚。

不過不是你們說的那種。

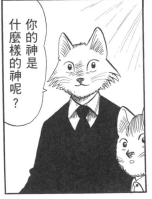

你的神是什麼樣的神呢？

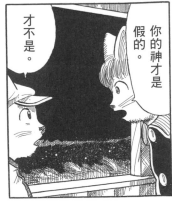

你的神才是假的。

才不是。

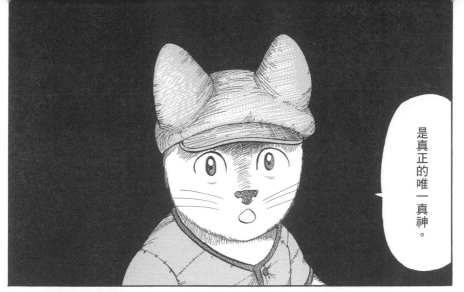

是真正的唯一真神。

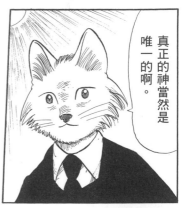

真正的神當然是唯一的啊。

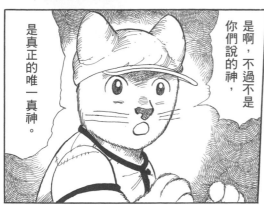

是啊，不過不是你們說的神，是真正的唯一真神。

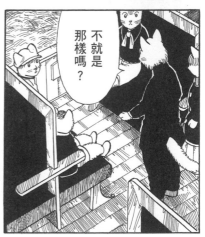

不就是那樣嗎？

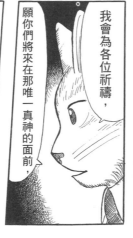

我會為各位祈禱，願你們將來在那唯一真神的面前，

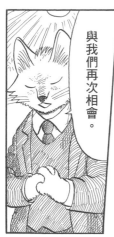

與我們再次相會。

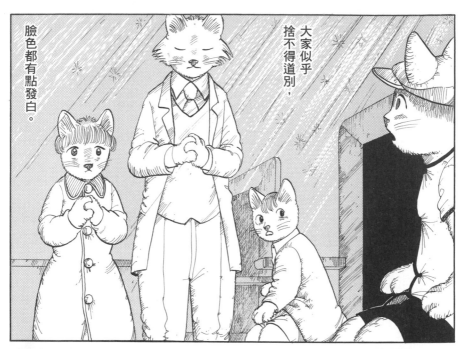

大家似乎捨不得道別，臉色都有點發白。

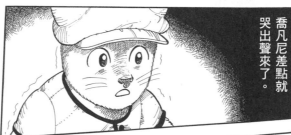

喬凡尼差點就哭出聲來了。

隱形的天河的遙遠下游處，

啊，就在那時。

好啦，準備好了嗎？

南十字星馬上就要到了。

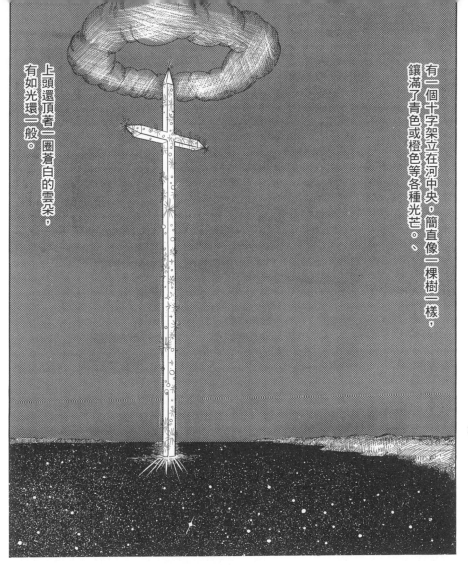

有一個十字架立在河中央。簡直像一棵樹一樣，鑲滿了青色或橙色等各種光芒。

上頭還頂著一圈蒼白的雲朵。有如光環一般。

四方傳來的，都是小孩子撲向瓜果似的愉快噪音。

七嘴八舌

喔！

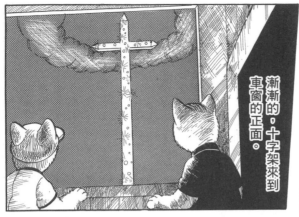

或者難以形容的，深而戒慎的嘆息。

漸漸的，十字架來到車窗的正面。

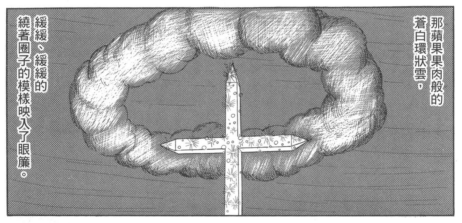

那蘋果果肉般的蒼白環狀雲，緩緩、緩緩的繞著圈子的模樣映入了眼簾。

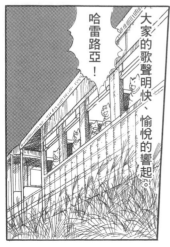

哈雷路亞！

大家的歌聲明快、愉悅的響起。

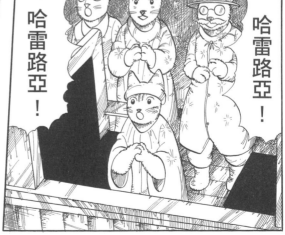

哈雷路亞！

哈雷路亞！

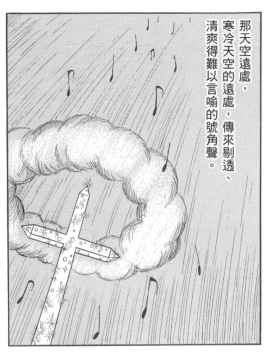

那天空遠處，寒冷天空的遠處，傳來剔透、清爽得難以言喻的號角聲。

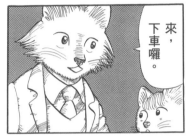

來，下車囉。

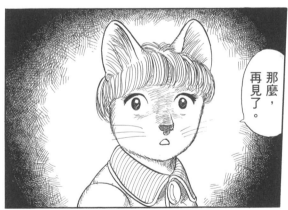

那麼，再見了。

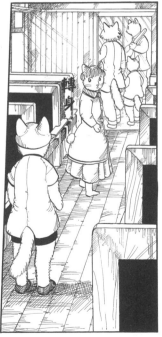

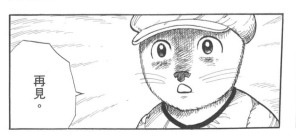

再見。

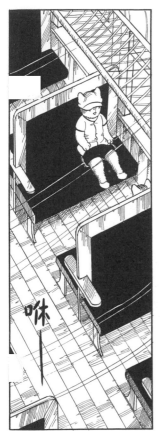

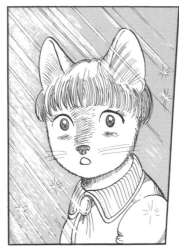

咻
一

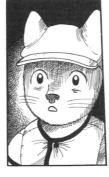

窜

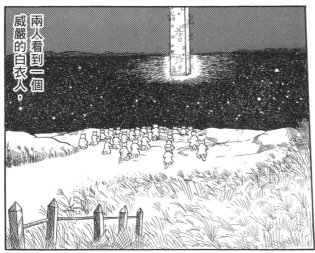

兩人看到一個威嚴的白衣人。

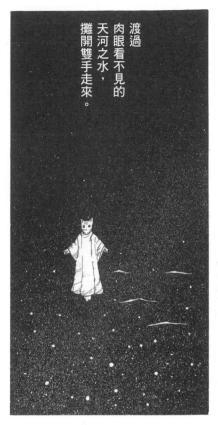

渡過
肉眼看不見的
天河之水，
攤開雙手走來。

嘩

轟
隆

轟
隆

現在已經完全
看不到那一頭了。

轟
隆

轟
隆

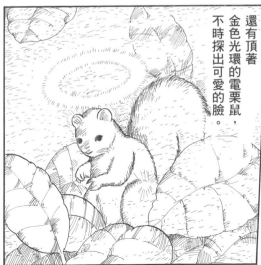

還有頂著
金色光環的電栗鼠，
不時探出可愛的臉。

只見許多胡桃樹葉
發出燦爛光芒，

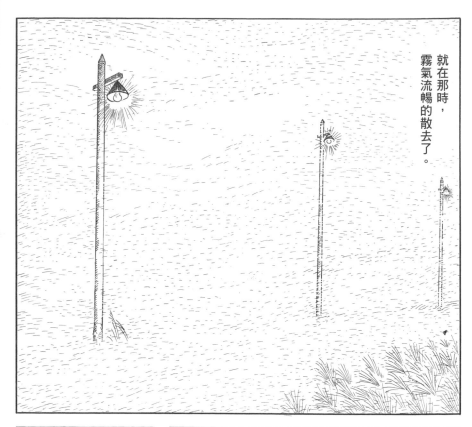

就在那時，霧氣流暢的散去了。

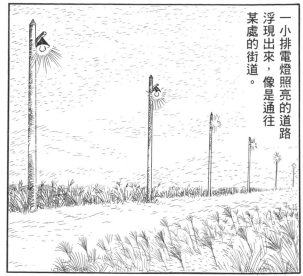

一小排電燈照亮的道路浮現出來，像是通往某處的街道。

兩人通過燈前方時，小小的豆色燈火便會突然熄滅，

像在打招呼。

啪的熄滅。

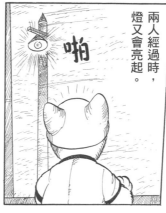

兩人經過時，
燈又會亮起。

彷彿可以直接拿來
掛在胸前。

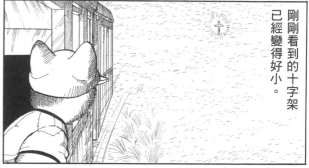

剛剛看到的十字架
已經變得好小。

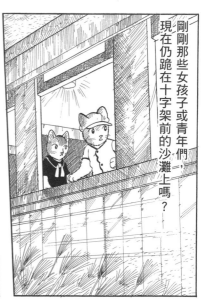

剛剛那些女孩子或青年們，
現在仍然跪在十字架前的沙灘上嗎？

還是去了位於某處
方位不明的天上了呢？

形影模糊，
看不太出來。

啊。

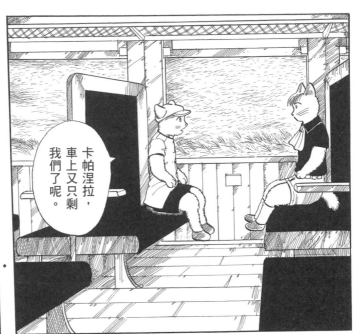

我們繼續前進，前往任何地方吧。

卡帕涅拉，車上又只剩我們了呢。

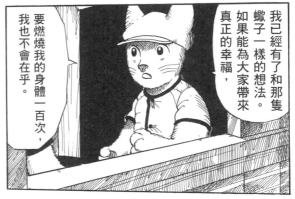

我已經有了和那隻蠍子一樣的想法。如果能為大家帶來真正的幸福。

要燃燒我的身體一百次，我也不會在乎。

嗯，我也是。

不過，真正的幸福到底是什麼呢？

我不知道。

280

我們好好加油吧。

呼。

啊。

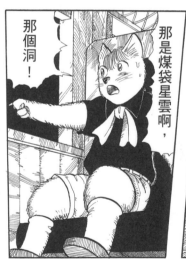

那是煤袋星雲啊，

那個洞！

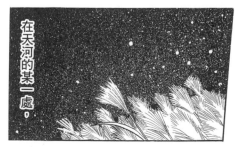

在天河的某一處。

驚愕

281

黑漆漆的大洞
咚轟的敞開著一個

它的底有多深呢？深處有什麼呢？
再怎麼揉眼睛，也還是看不到任何東西，
只是讓眼睛陣陣發疼罷了。

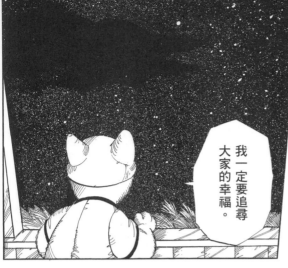

就算待在那麼深邃的黑暗中，我也不會害怕。

我一定要追尋大家的幸福。

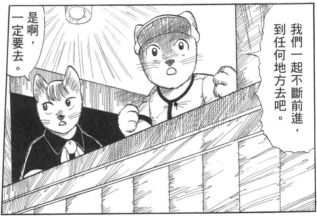

我們一起不斷前進，到任何地方去吧。

是啊，一定要去。

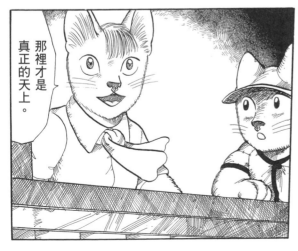

那裡才是真正的天上。

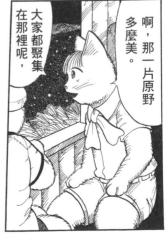

啊，那一片原野多麼美。

大家都聚集在那裡呢，

放眼望去，只有一片隱約發白的光暈。

啊！

我的媽媽在那裡！

發現那裡有兩根電線桿由紅色腕木連起。

像是恰巧從兩側盤起雙手似的。

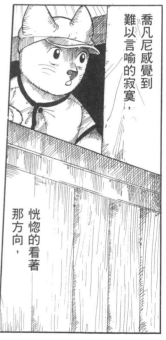

喬凡尼感覺到難以言喻的寂寞，

恍惚的看著那方向，

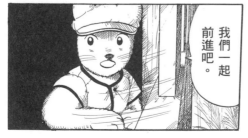

我們一起前進吧。

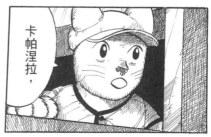

卡帕涅拉，

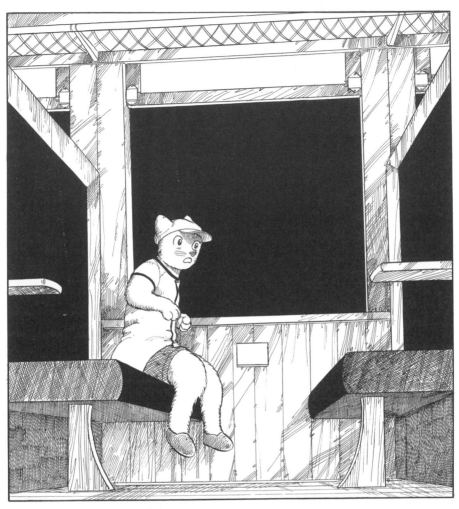

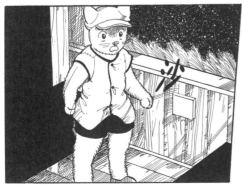

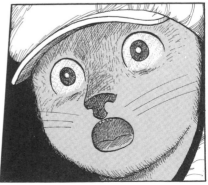

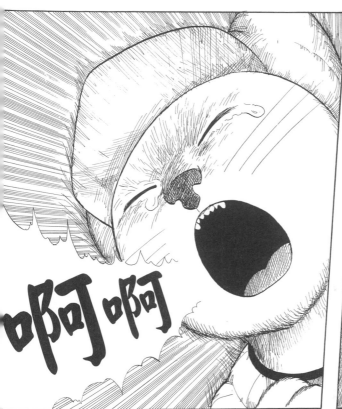

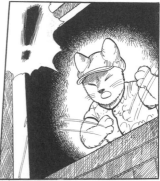

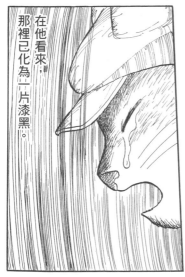

在他看來⋯那裡已化為一片漆黑。

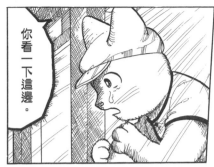

你看一下這邊。

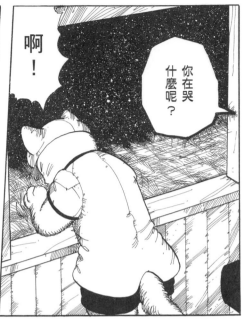

啊！

你在哭什麼呢？

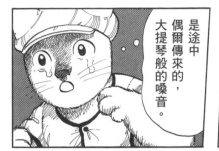

是途中偶爾傳來的，大提琴般的嗓音。

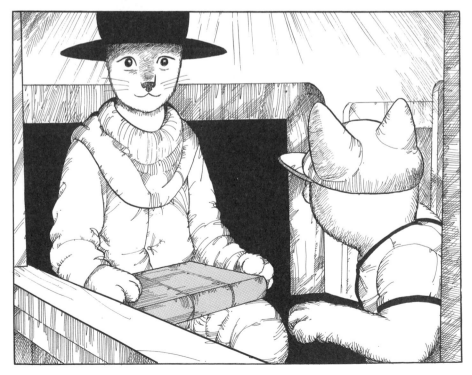

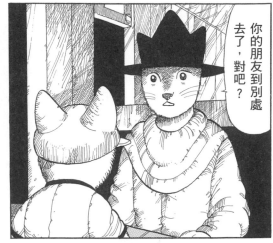

你的朋友到別處去了，對吧？

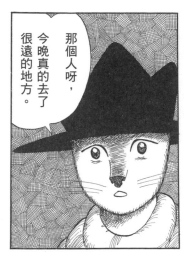

那個人呀，今晚真的去了很遠的地方。

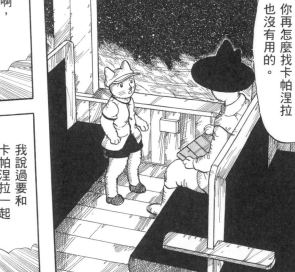

你再怎麼找卡帕涅拉也沒有用的。

啊，為什麼呢？

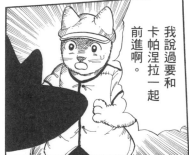

我說過要和卡帕涅拉一起前進啊。

但沒辦法了。

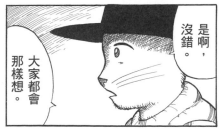

是啊，沒錯。大家都會那樣想。

而且所有人都是卡帕涅拉。

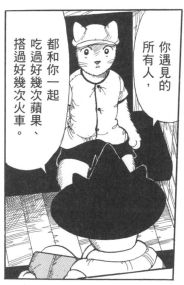

你遇見的所有人，都和你一起吃過好幾次蘋果、搭過好幾次火車。

只有在那裡，你才能真正的，與卡帕涅拉一起永遠不斷前進。

尋找各類人最大的幸福所在之處。趕快和大家一起前去幸福所在之處。

因此，你確實應該像剛剛想的那樣，

唉，我也正在追求。

但我該怎麼追求呢？

啊，我一定會去尋找。

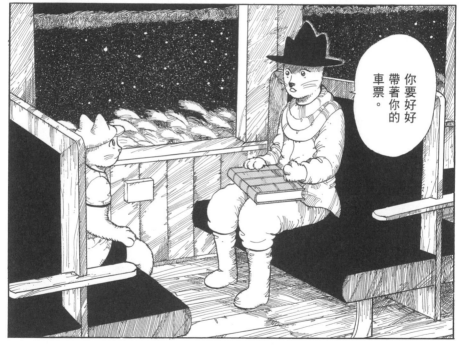

你要好好帶著你的車票。

你上過化學課了吧？

然後專心致志的學習。

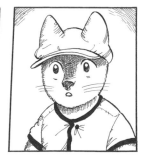

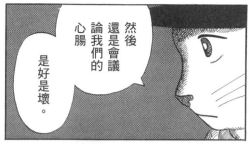

然後還是會議論我們的心腸是好是壞。

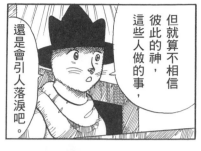

但就算不相信彼此的神，這些人做的事，還是會引人落淚吧。

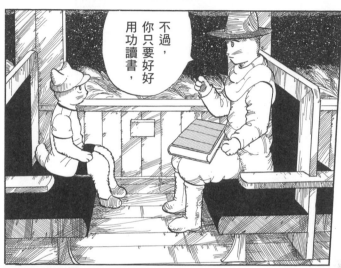

不過，你只要好好用功讀書，

而且分不出勝負吧。

信仰……

確立實驗方法的話，

透過實驗，好好分辨真實的看法和虛假的看法，

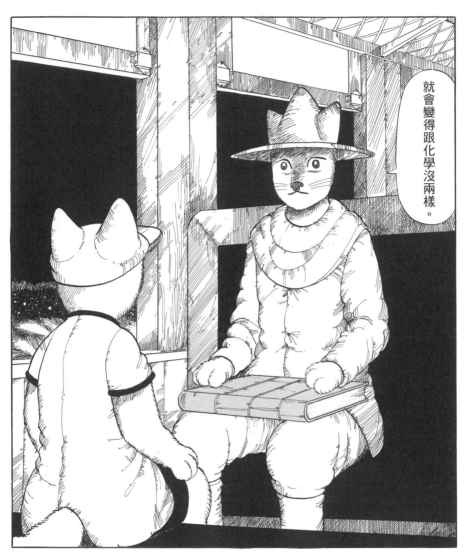

就會變得跟化學沒兩樣。

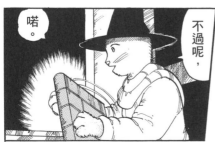

不過呢，

唔。

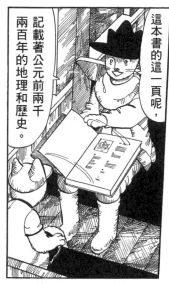

記載著公元前兩千兩百年的地理和歷史。

這本書的這一頁呢，

聽好囉，這是地理和歷史的辭典。

你看看這本書。

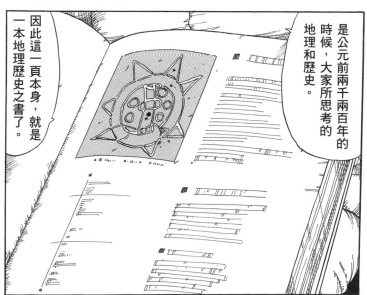

因此這一頁本身，就是一本地理歷史之書了。

是公元前兩千兩百年的時候，大家所思考的地理和歷史。

你仔細看，這不是公元前兩千兩百年的事。

只要去找，也會接連找到證據。

聽好囉，這本書上寫的事情，在公元前兩千兩百年的時候大致上是真實的。

不過你試著去想，這樣好像有點不對。

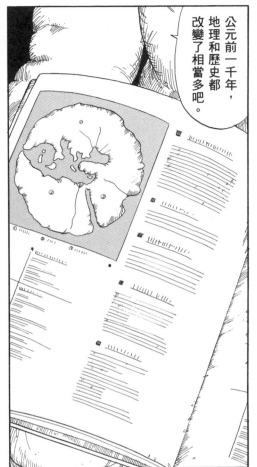

公元前一千年，地理和歷史都改變了相當多吧。

唔。來到下一頁。

面對我們的身體也好、思考也好、銀河也好、火車也好、歷史也好，

這時候是這樣子的。不可以露出奇怪的表情。

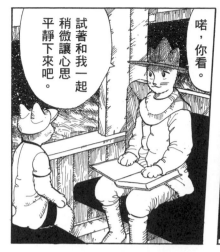

試著和我一起稍微讓心思平靜下來吧。

唔，你看。

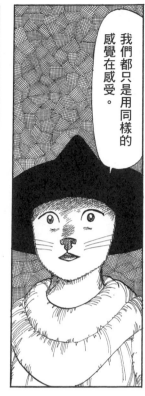

我們都只是用同樣的感覺在感受。

沙──

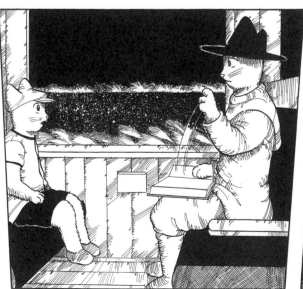

看好囉。

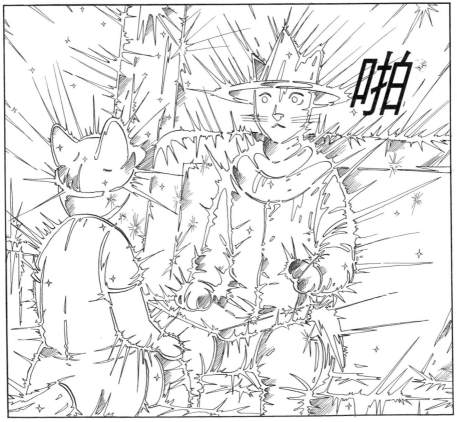

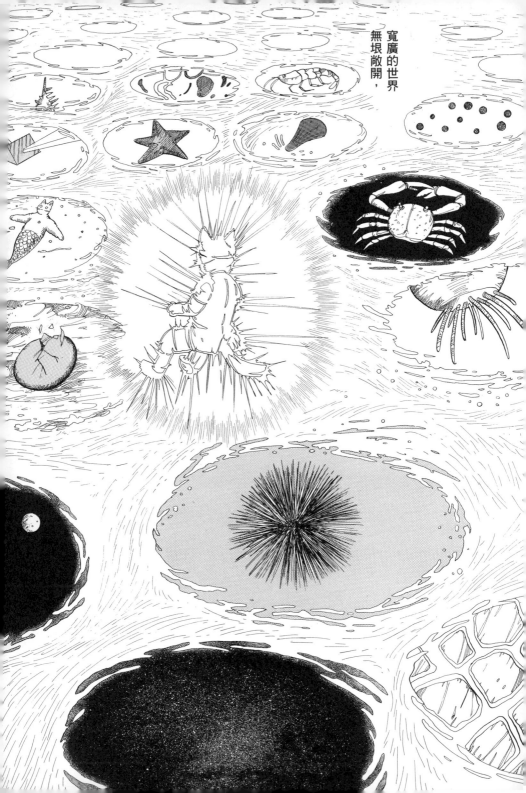

寬廣的世界無垠敞開，

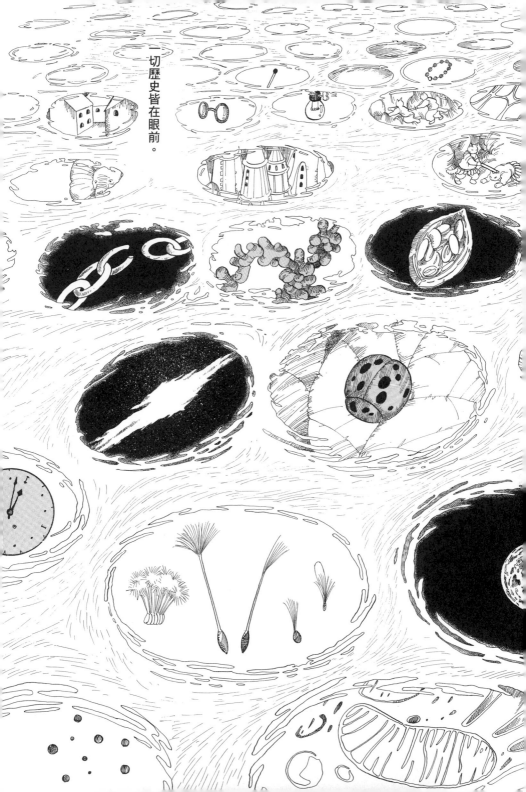

一切歷史皆在眼前。

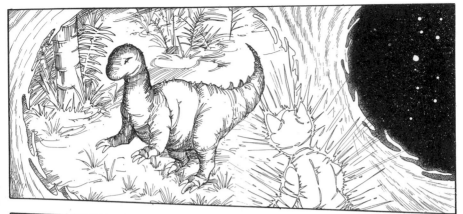

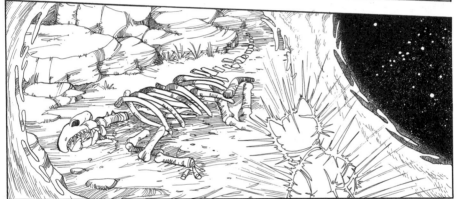

啪

咻

化為一片空無，就那麼中斷了。

畫面倏的消失後，

咻

咻

啪

轟隆
轟隆

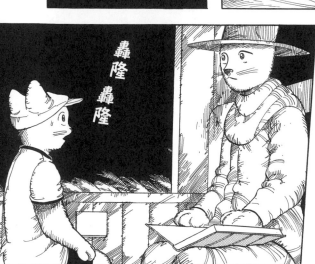

所以，你的實驗，

來，聽好了。

必須從頭到尾，跨越這些片段的思考才行。

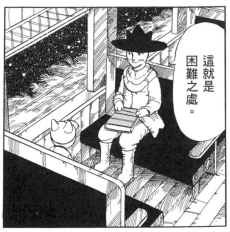

這就是困難之處。

不過當然了，只處理那個當下也是可以的。

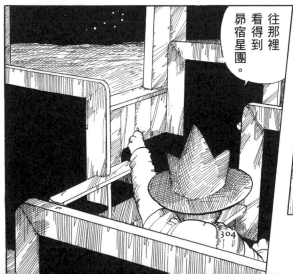

往那裡看得到昂宿星團。

啊，你看。

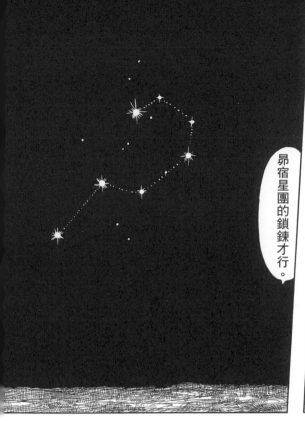

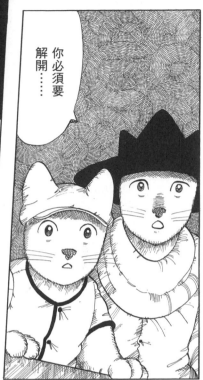

你必須要解開……

昂宿星團的鎖鍊才行。

啊

咚隆

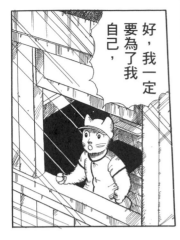

好，我一定要為了我自己，

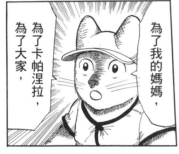

為了我的媽媽，為了卡帕涅拉，為了大家，

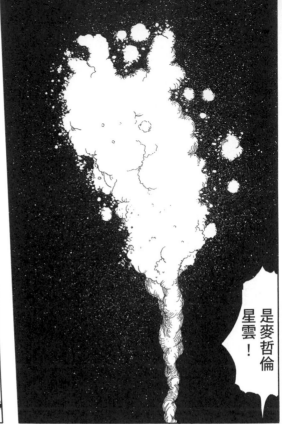

是麥哲倫星雲！

為了最幸福的那一個人！

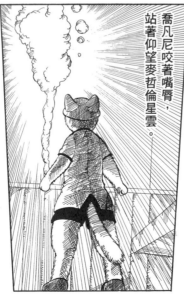

喬凡尼咬著嘴脣，站著仰望麥哲倫星雲。

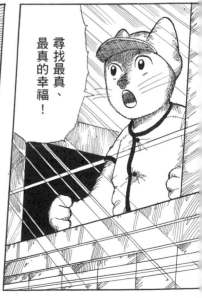

尋找最真、最真的幸福！

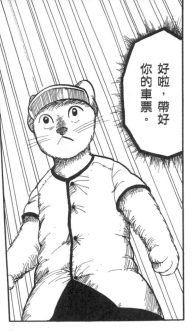
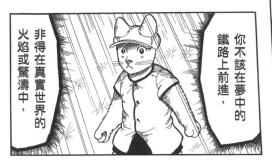
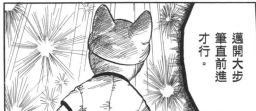

好啦，帶好
你的車票。

你不該在夢中的
鐵路上前進，

非得在真實世界的
火焰或驚濤中，

邁開大步
筆直前進
才行。

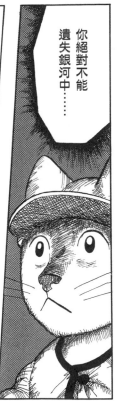
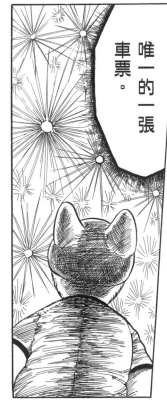

你絕對不能
遺失銀河中……

唯一的一張
車票。

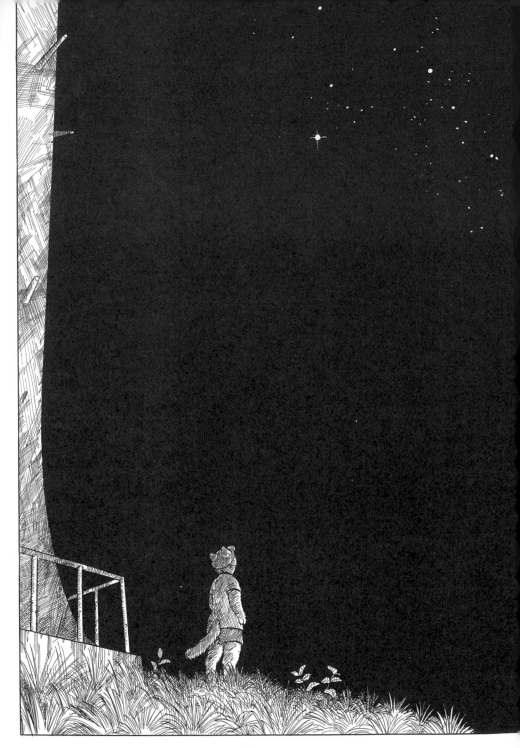

布魯嘉尼洛博士的腳步聲，

喬凡尼聽到了，

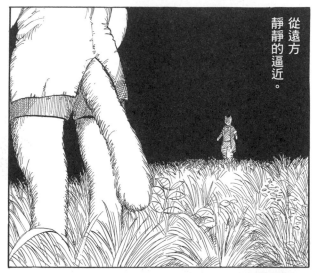

從遠方靜靜的逼近。

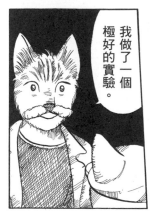

我做了一個極好的實驗。

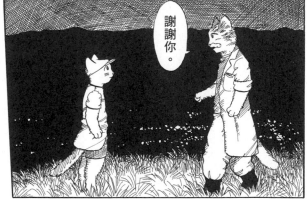

謝謝你。

你說的話，我都用這本手帳記下來了。

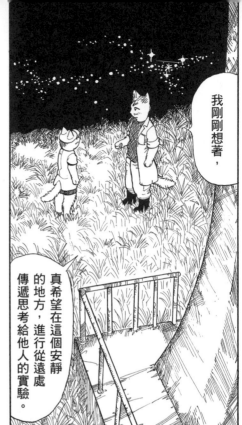

我剛剛想著，

真希望在這個安靜的地方，進行從遠處傳遞思考給他人的實驗。

好啦，回家休息吧。

以後不管有什麼事，無論何時，你都可以來找我商量。

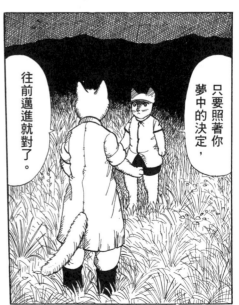

只要照著你夢中的決定，

往前邁進就對了。

我一定會往前邁進。

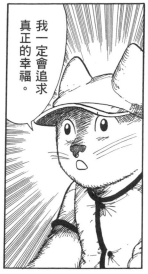
我一定會追求真正的幸福。

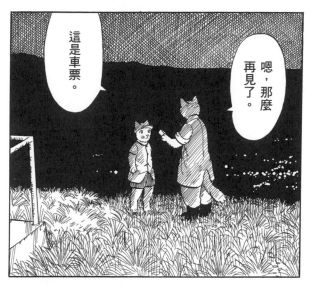
這是車票。

嗯，那麼再見了。

而那形影⋯

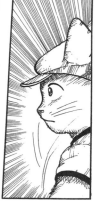

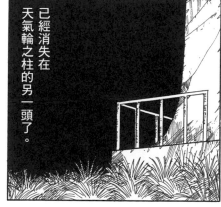
已經消失在天氣輪之柱的另一頭了。

口袋好重啊。

恰恰
喀喀

包著兩枚大金幣。

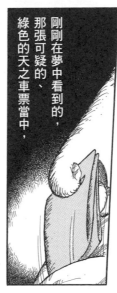

剛剛在夢中看到的、
那張可疑的、
綠色的天之車票當中，

博士，謝謝你。

媽，我馬上去領牛奶！

各種思緒，似乎一口氣湧上喬凡尼的心頭，

產生難以言喻的，像是悲傷的全新感受。

而且又……

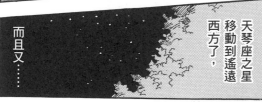

天琴座之星移動到遙遠西方了，

像蕈菇般伸出了腳。

完

後記

天澤退二郎
増村博

自窘迫中誕生的力量

天澤退二郎

增村博的《夢世界物語》當中，登場的有貓怪阿吉、貓系角色以及人類。他使天真爛漫到難以稱之為怪物、無法無天又幽默的主角，以及其他角色一同活躍在故事中，渾然天成，以此開創了奇幻漫畫的新境界。如今他毅然決然挑戰宮澤賢治的世界——增村版《銀河鐵道之夜》以及初期形《布魯嘉尼洛博士篇》的出現，完全是劃時代的事件，當時引發了許多強烈的駁斥和賞識，毀譽交加。事發經過可詳見他的著作《伊哈托布亂入記》。

增村版《銀河鐵道之夜》之後的一系列作品有兩大特徵。第一個當然是原作所有的人類角色皆由貓咪演出，第二個是大多數台詞以及旁白皆忠實的引用、活用自原作。

貓不作為貓活動，而是穿人類的衣服，住在（外觀等同於）人類打造的城鎮或搭火車，還使用人類的語言，這必然會產生一種窘迫感。（增村日後將《開羅團長》這類動物童話改編為漫畫時，頂多讓青蛙穿上寬鬆的背心，牠們仍享有青蛙味十足的長長下肢。）還有，就一般觀點而言，讓漫畫或動畫這種視覺類型創作忠實的引用文學作品原作的台詞或句子，也必然會有如影隨形的窘迫感。

然而，在增村版的《銀河鐵道之夜》（《風之又三郎》、《古斯柯佈多力傳記》也同理）當中，這兩個窘迫之處，反而催生了大大的優勢。

賢治在為數眾多的動物童話中描寫徹底「純粹的狂喜」，但他的人類童話、少年小說與前者

316

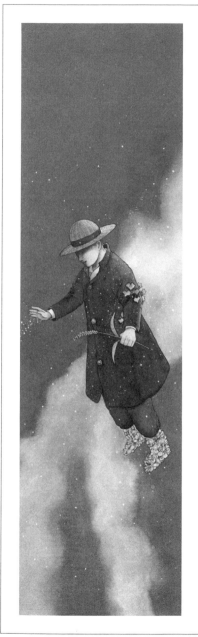

形成對比，揭示生與死等重要主題。而這主題得以從增村版作品的畫面中滲透、散發、放射出來，都著實要歸功於前述的兩個「窘迫」。

根據一般說法，宮澤賢治原作的《銀河鐵道之夜》為生前未發表的未完成作品，但其實也可姑且視為書寫四次後的完成作品。其中，最終形（第四次稿）和初期形三（第三次稿）兩個版本幾乎可當作書寫完整的故事閱讀，但增村博將最終形改編為漫畫後，又花了毫不遜色的心力製作第三次稿的「增村版」漫畫。標題附加的〈布魯嘉尼洛博士篇〉不見於賢治原作和全集當中，是他自己命名的。

而這命名包含了增村博對這部作品的掛念。

我不禁認為，最終形當中消失的博士，以及博士對少年喬凡尼訴說的世界觀、歷史觀，會不會才是讓增村博飛向銀河的原動力呢？

在銀河鐵道的月台等車的人

增村博

一九八三年夏天，我將《銀河鐵道之夜》最終形畫成漫畫。一想到那已經是二十年前的事，便覺得很不可思議。國中時代的夏天，我聽到《派伯中士的寂寞芳心俱樂部》的歌詞，聽到保羅‧麥卡尼大叫「那已是二十年前的今天」時，「二十年」這數字對我而言毫無真實感，只覺得非常久遠，但《銀河鐵道之夜》讓我見證了如此長度的歲月。我一邊心想：「啊，已經過二十年了嗎？」同時注意到一件事——二十年彷彿是夢中的時間，快得不可思議，一點也不讓人覺得久。原因是，這部作品二十年來不斷向我送出不可思議的信號。

我第一次讀到這部作品是二十歲左右。我搞不清楚什麼是什麼，讀到一半就拋下了。幾年後重讀，讀完了還是有一種莫名其妙的感覺。那不完全是因為作品的初期形和最終形交雜在一塊，也因為那故事是意義不明的詞彙的巢穴，而且更重要的是，作者宮澤賢治懷抱的心境相當難解。一九八二年，我答應參加「漫畫化這部作品，將登場人物換成貓」的企畫時，最大的目的是，我想要看看這難題的背後有什麼。我寫信給賢治研究的先鋒天澤退二郎教授，帶著許多疑問去見他，最終於進入請他擔任顧問的階段，結果謎團還是接二連三的像毘沙門天似的擋到我面前。「這到底是什麼啊？」「喝」一聲畫了下去，結果謎團還是接二連三的像毘沙門天似的擋到我面前。「這到底是什麼啊？」「這是怎樣啊？」

我會注意到「望出列車窗外看不到星星」這個不可思議的現象，也是因為我追根究柢的結果。不過「看不到星星」的空間證明了賢治寫的不是單純的銀河旅行，也彰顯了賢治「科學

318

與心」交融的視線所見的風景有多驚人。賢治的不可思議在於，他讓我們能在孩提時代所能感受到的範圍內體會自然的恐怖與美。當我畫完最終形時，這部作品不僅沒向我道別，反而將充滿謎團與魅惑的大嘴張得更開。到了改編動畫電影的一九八五年，我捲起衣袖開始畫對應三次稿的「初期形〈布魯嘉尼洛博士篇〉」，畫了兩百張稿紙。

在我先動筆的最終形當中，有一個莫名其妙的東西叫「三角標」。如果是畫繪本，我搞不懂的地方只要跳過不畫就能逃避，但身為一個將一個個畫格串成漫畫的漫畫家，我不畫出來是不行的。畫完之後，讀者向我提出一個不可思議的指摘，接著引導我巧遇宮澤賢治想像的宇宙構造之魅惑美。這一切經過希望大家能參考《伊哈托布亂入記》（增村博著／筑摩出版）。

一九八五年秋天，我畫完〈布魯嘉尼洛博士篇〉感受到的，是這部作品「咚轟」式的深沉。它連結了作者的黑暗，而且銀河中各種摸不透底細的美麗，都是從那「咚轟」敞開的大洞冒出來的。

我只能讓視線沉靜下來，然後去窺看。這一切完全沒有要結束的意思，彷彿與我的思考相左的夢現形了──我開始每個月一次在《國王手帳》雜誌上連載散文專欄「賢治給我的藍色車票」，不過謎團還是接二連三、成串的出現，《銀河鐵道之夜》彷彿是會呼吸的生物。

驚愕突然來臨了。決定動畫化後，製作人將作品中會出現的色彩排在一張長長的紙上，並在我面前攤開的瞬間，我內心一陣騷動。「啊！」當時我記得作品的每一句台詞，甚至可以隨口說出場景描寫。面對這色彩的羅列，我覺得它彷彿要向我訴說什麼。心電圖，彷彿像作品心電圖般的信號閃爍明滅著。賢治在作品中指定的色彩，到底包含著什麼呢？舉午後課堂

的場景為例吧，「隱約發白的東西‧黑板‧黑色星圖‧冒白煙的銀河之帶‧隱約發白的‧黑鴉鴉的書頁上布滿白色的點點」，白與黑連續出現。像這樣的黑白紋樣，在卡帕涅拉於河中溺水的最後場景也出現了。「穿著白衣的警員‧灰灰的‧安靜的流動‧聚集的人群清晰的化為黑鴉鴉的一片‧爸爸穿著黑衣‧黑色河面」，並列的白灰黑黑、作品的心電圖，令我感受到不祥與悲傷。《銀河鐵道之夜》這個故事受到葬禮式的黑白色彩夾，而「藍色」在其中不斷接力交棒。

街燈、王瓜燈、螢火蟲、天琴座之星、三角標，藍色不斷移動，並將喬凡尼引領到藍色天鵝絨座位上。不過仔細想想，喬凡尼的肉體不過是在天氣輪之柱的小丘上睡著了而已。這麼說來，天琴座之星的「藍光」帶給喬凡尼的夢，也可說是在草原上目睹的故事。賢治在色彩中灌注最多思想的場面，是卡帕涅拉消失的那幕。賢治如此描寫一身黑服、坐在藍色天鵝絨座位上，卡帕涅拉的結局：

「卡帕涅拉，我們一起前進吧。」喬凡尼說，同時轉頭一看，發現卡帕涅拉先前坐的座位上已沒有卡帕涅拉的形影，只有黑色天鵝絨發著光。

（出自初期形第二稿）

座位的顏色由藍轉黑。一面感受賢治對色彩的用心，一面閱讀整個故事的話，又會在作品中的各個角落感受到新鮮氣息，明白這部作品是有生命的。

好啦，隨著我愈來愈為這部作品傾倒，疑問也愈來愈膨脹：這部作品是何時寫成的，又是為何而寫呢？一九二三（大正十二）年八月，賢治旅行足跡遠及樺太，產出〈青森輓歌〉為首的心象速寫，不過這些詩篇歌詠的是對亡妹的思念化為了許多種子，等待發芽，這趟旅行有「敏子過世後首次盂蘭盆節」的意義。那麼，潛伏在〈青色輓歌〉等作品中的種子發芽所得的《銀河鐵道之夜》，是在什麼時候開始書寫的呢？根據紀錄，隔一年，也就是一九二四年十二月的《春與修羅》出版紀念宴會上，賢治曾拿到一半的銀河原稿給人看。這時我想，相當於敏子第三年忌日，那年夏天的盂蘭盆節來臨時，會不會有「賢治看著夜空，追思亡妹」這種風景紀錄留在心象速寫當中呢？我於是拿出七月、八月的心象速寫來看。有幾首詩連結到「在天氣輪之柱看到銀河爆發」的描寫，不過我聚焦在盂蘭盆節之夜後，發現了標題很奇妙的一篇作品：

作品編號一八四〈春天〉（一九二四年八月二十二日）

華爾滋第CZ號列車／仍未向另一頭彈性顫動的地平線／顯現它的白色形影

八月的「春天」，多麼不可思議啊。而且這首詩是這麼結尾的。

竟然出現了「列車」。在春天的月台上等待遲遲不來的列車，是老指揮與女孩們。然而，

下一頁有一首〈「春天」變奏曲〉，作品編號同樣是一八四。

形形色色的花爵色的蓋子，／噴出青色或黃色的花粉，／結果那存在物／接連落入沼澤中，化為漩渦，化為長條／東鑽西躲的閃過伸出晶亮綠葉的水擬寶珠花之株／安靜滑行／然而在月台上排隊的女孩／其中一人不管過了多久都不住的笑著／大家拍打她的肩膀或背部／做了各種嘗試，但她還是不住的笑著（吉兒姐真是的，要像那樣笑到什麼時候啊）／（我……也想停下來……可是……）

我嚇了一跳。「吉兒姐？那不就會連結到〈青森輓歌〉中出現的吉兒嗎？」

吉兒這個角色有敏子的影子，那麼我們應該也可以從吉兒姐當中感受到敏子的影子。我不會將整首詩抄錄於此，不過後來吸入星葉木胞子嗆到的吉兒姐，被老師治好了不斷發笑的症狀，而詩最後這樣結尾。

號列車／…（中略）…／駛來。

（啊，得救了／謝謝老師）／（吉兒姐，恭喜）／（吉兒姐，恭喜）／開往柏林的XZ

多麼古怪的詩啊。〈春天〉沒來的列車，在〈「春天」變奏曲〉中駛來。這出現在盛夏盂蘭盆節的古怪列車和吉兒姐讓我感覺到敏子的影子，不過我突然注意到日期的古怪。〈春天〉的完成日是一九二四年八月二十二日，〈「春天」變奏曲〉卻有兩個日期：一九二四年八月二十二日、一九三三年七月五日。接著我大吃一驚。「一九三三年是……」我拿出年表。「啊，

果然沒錯，是賢治去世那一年。完成於去世前兩個月呀。」

我拿出《校本 宮澤賢治全集》，過目詳細資料，發現完稿日定於一九二四年八月二十二日〈「春天」變奏曲〉結束在「她還是不住的笑著」。而在九年後的一九三三年七月五日，他從「吉兒姐真是的，要像那樣笑到什麼時候呀」開始加筆。

敏子死後第二年夏天寫成的詩，標題是不可思議的〈春天〉，詩中有個女孩在月台上等待不來的列車。九年後，大概「自知死期已近」的賢治將她從發笑中解放出來。那首詩如此結束。

號列車／如今噴著白金觸媒／冒煙燻黑／鐵路沿線的黃色草毯／浩大的駛來。

（啊，得救了／謝謝老師）／（吉兒姐，恭喜）／（吉兒姐，恭喜）／開往柏林的 XZ

吉兒姐止住了笑，所以才恭喜她嗎？列車進入了睽違數年的月台。冒煙燒黑的，也許不是什麼草地，而是賢治的遺體？

辭世的兩個月前，賢治果然還在令列車奔跑。我知道，在天上的月台等待「春天」的《春與修羅》中的修羅便是賢治，不過我現在覺得「春天」指的並不只是作為風景的春天。

323

小麥田

銀河鐵道之夜

ますむら版　宮沢賢治童話集：銀河鉄道の夜

作　者　宮澤賢治

畫　者　增村博

譯　者　黃鴻硯

封面設計　蕭旭芳

美術編排　傅婉琪

協力編輯　葛蕎安

國際版權　吳玲緯

業務　闕志勳　李再星　李振東　陳美燕

總編輯　巫維珍

編輯總監　劉麗真

發行人　謝至平

出版　小麥田出版
電話：886-2-25007696　傳真：886-2-25001952
台北市民生東路二段一四一號五樓

發行　城邦文化事業股份有限公司
台北市中山區民生東路二段一四一號十一樓
客服專線：02-25007718；25007719
二十四小時傳真專線：02-25001990；25001991
服務時間：週一至週五上午 09:30-12:00；下午 13:30-17:00
劃撥帳號：19863813　戶名：書虫股份有限公司
讀者服務信箱：service@readingclub.com.tw
城邦網址：http://www.cite.com.tw

英屬蓋曼群島商家庭傳媒股份有限公司城邦分公司

香港發行所　城邦（香港）出版集團有限公司
香港九龍土瓜灣土瓜灣道 86 號順聯工業大廈 6 樓 A 室
電話：852-25086231　傳真：852-25789337

馬新發行所　城邦（新、馬）出版集團
Cite (M) Sdn. Bhd. (458372U)
41-3, Jalan Radin Anum, Bandar Baru Sri Petaling,
57000 Kuala Lumpur, Malaysia.
電話：603-90563833　傳真：603-90576622
讀者服務信箱：services@cite.my

麥田部落格　http://ryefield.pixnet.net

2022 年 8 月　初版一刷
2024 年 3 月　初版三刷
印　刷　漾格科技股份有限公司
售　價　420 元
ISBN　978-626-7000-61-8
EISBN　9786267000625（EPUB）
版權所有·翻印必究
本書如有缺頁、破損、倒裝，請寄回更換

城邦讀書花園
www.cite.com.tw

國家圖書館出版品預行編目 (CIP) 資料

銀河鐵道之夜／宮澤賢治作；增村博畫；黃鴻硯譯. -- 初版. -- 臺北市：小麥
田出版：英屬蓋曼群島商家庭傳媒股份有限公司城邦分公司發行, 2022.08
面；　公分. --（小麥田圖像館）
譯自：宮沢賢治童話集：銀河鉄道の夜. ますむら版
ISBN 978-626-7000-61-8（精裝）

1.CST: 漫畫

947.41　　　111005985